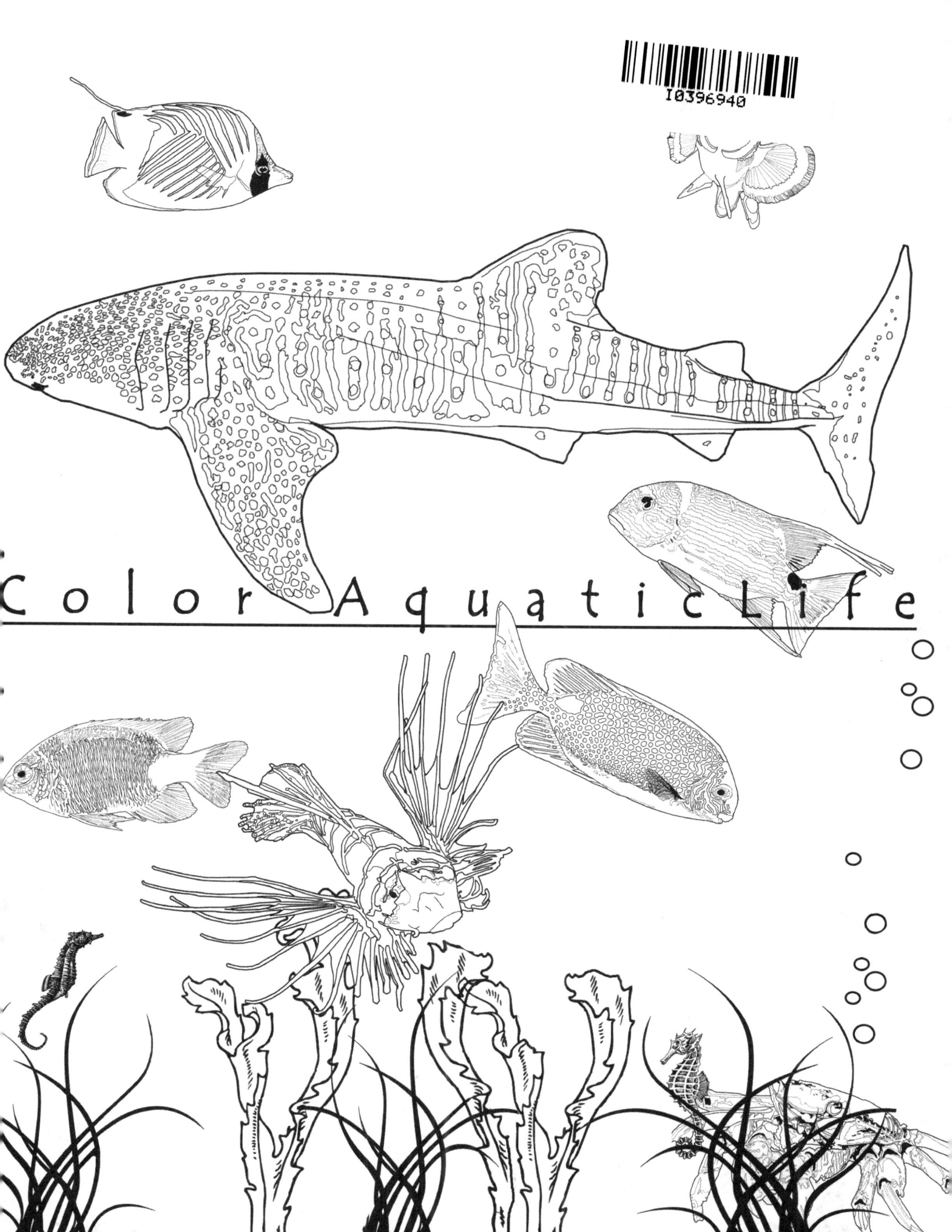

Challenge your mind with stimulating detailed coloring pages, entertaining word searches, and mazes in this great activity book

Color Aquatic Life

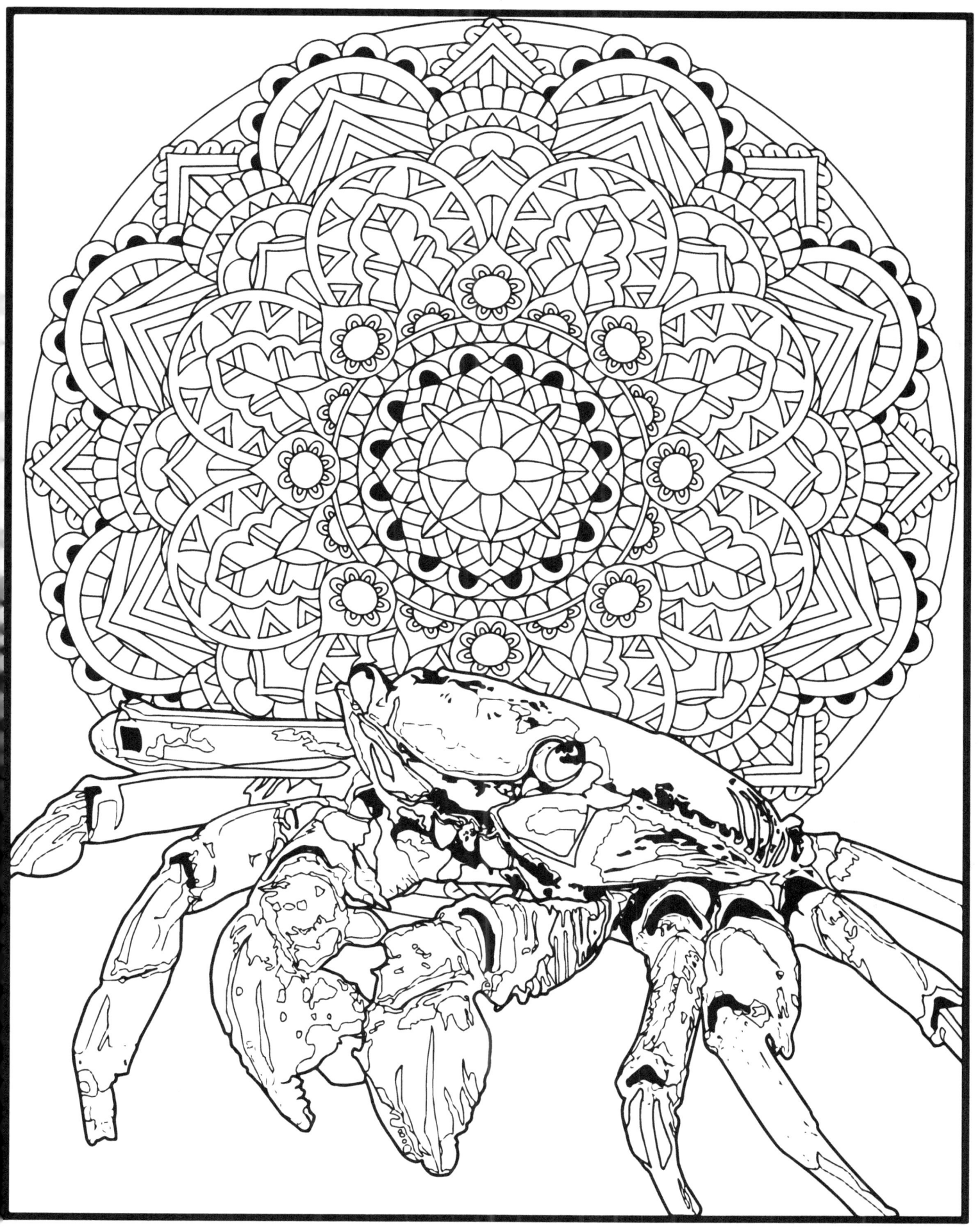

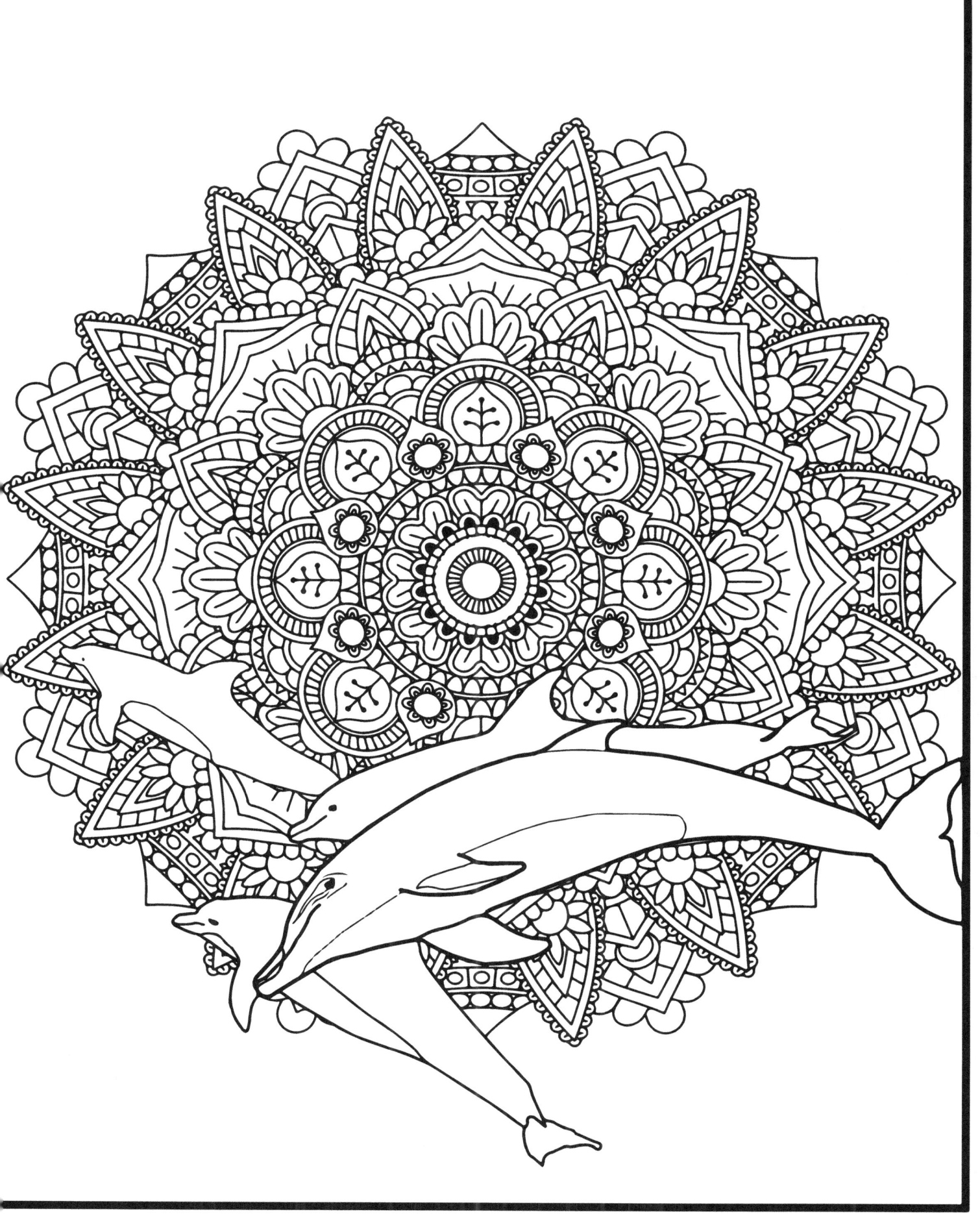

Aquatic Word Search 1

```
I F V D V N W N O P M V A J D O K T C O
Y D C B M M E C I M G Z M E P C P P J M
B R U V A J T K Z A A S W H O I Q D S E
L J T L X O K C D P I R G S J V U P A V
L Q C B P R G J S E A W E E D C G L D Q
H O Q U M Y W Q J O Q A D A G N T A K Q
Q H S I F Y L L E J H I R S U N V N X F
D E L A L A E S S O U T I W O Z S K F C
Y W Z A R R W E R Q H M M I N A W T K S
F Z U O U W A S S H A S P J Q G A O Q T
B K C F B W E X T V V W P H G W L N R I
Y B R W Z D W C A E R E N O H D R L J N
S R E A C H T S R E T S B O L H U B C G
D O L P H I N S F U O N S N H K S A A R
G I A T F S M C I Q C Y J Q O G K R D A
D A H Z G F G H S C B Y J J X R Z F U Y
S K W A O B B I H V J T I I B L L W V F
L Z N I Z Q O G D J E P I I T X R P G P
Y Y U J L N U R X T H A N X G C T W W L
T G F S B Z A D I A A I R V U F S A X K
```

CORAL
SHARK
OCTOPUS
STARFISH
SEAHORSE
SQUID
WALRUS
WHALE
STINGRAY
SEAWEED
DOLPHIN
LOBSTER
CLAM
JELLYFISH
PLANKTON

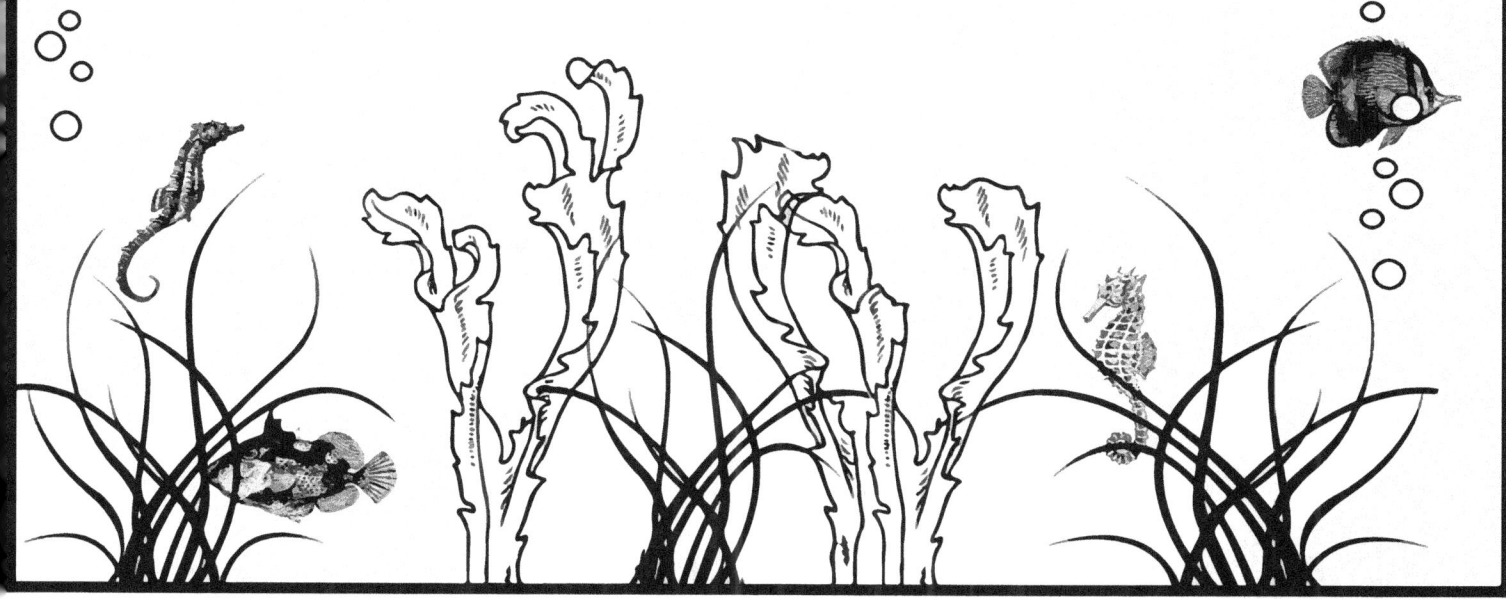

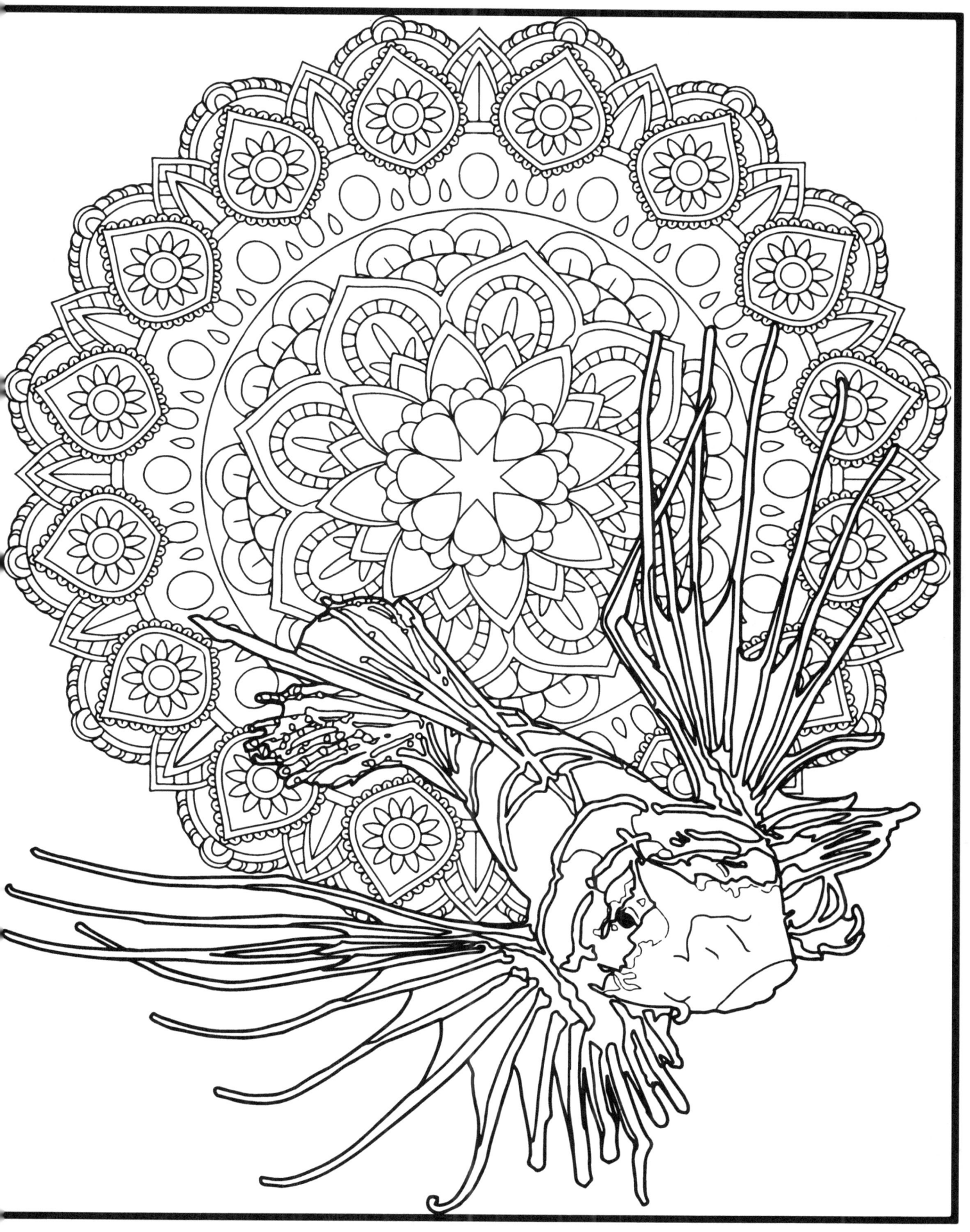

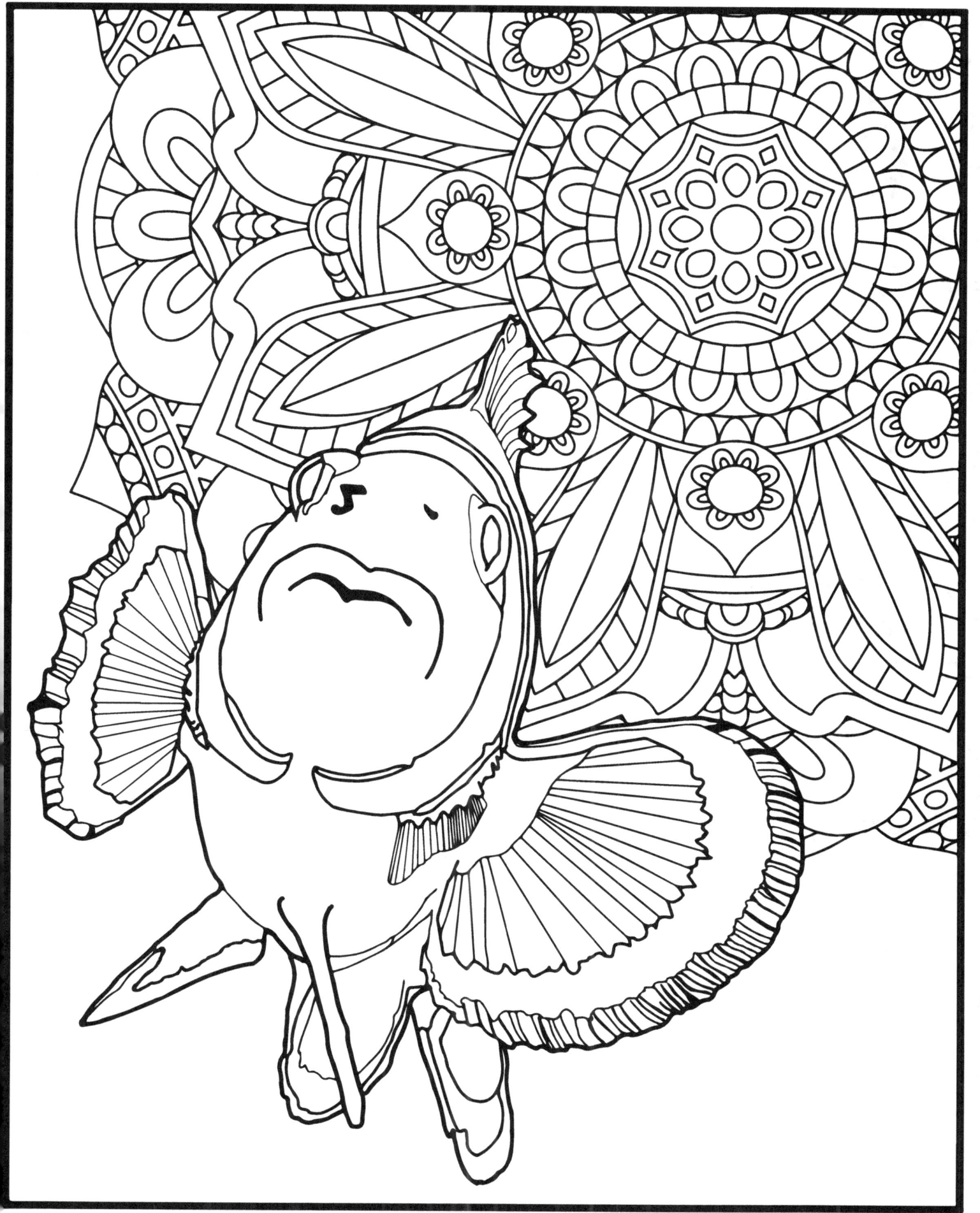

Aquatic Maze 1
Help the fish to the other side

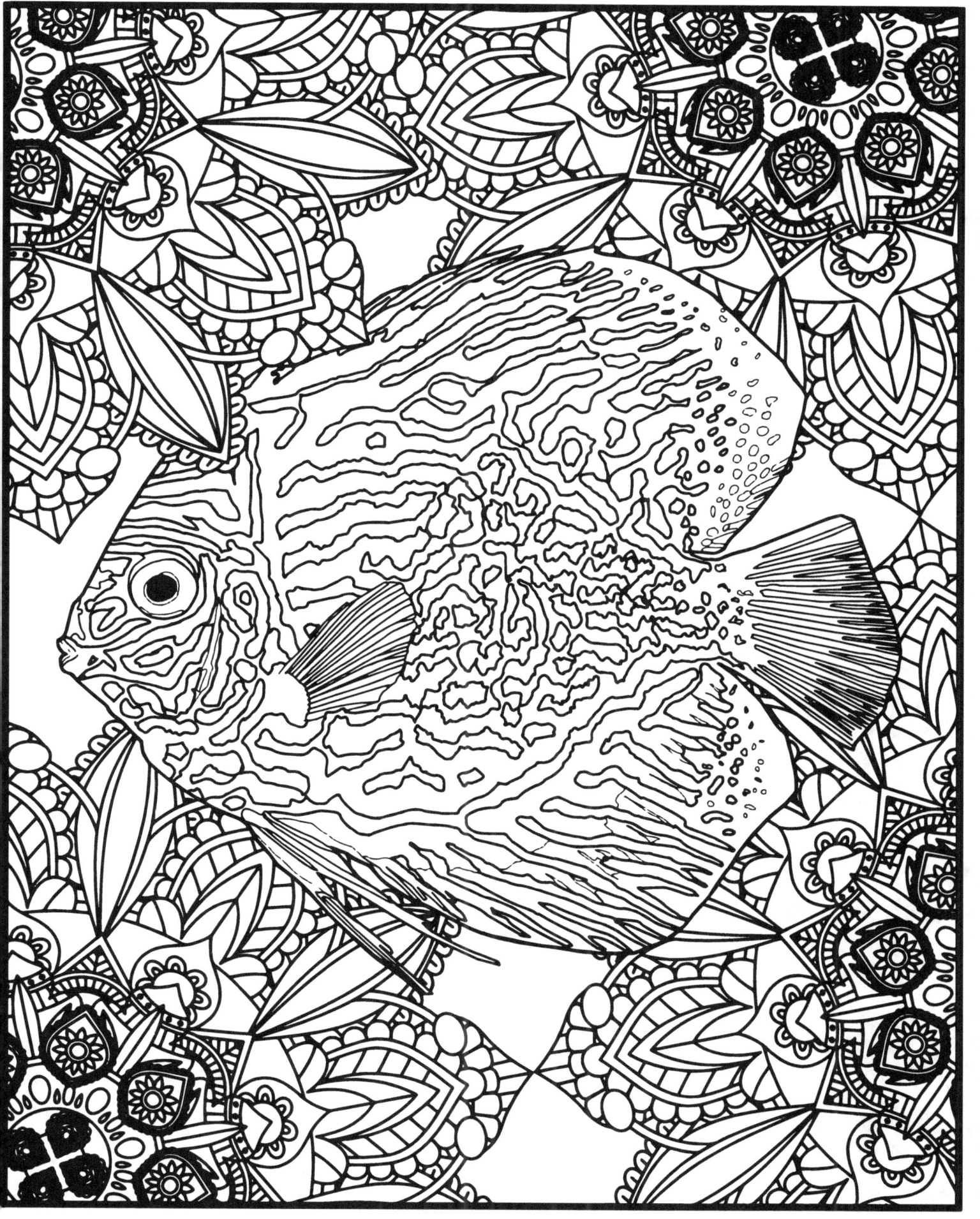

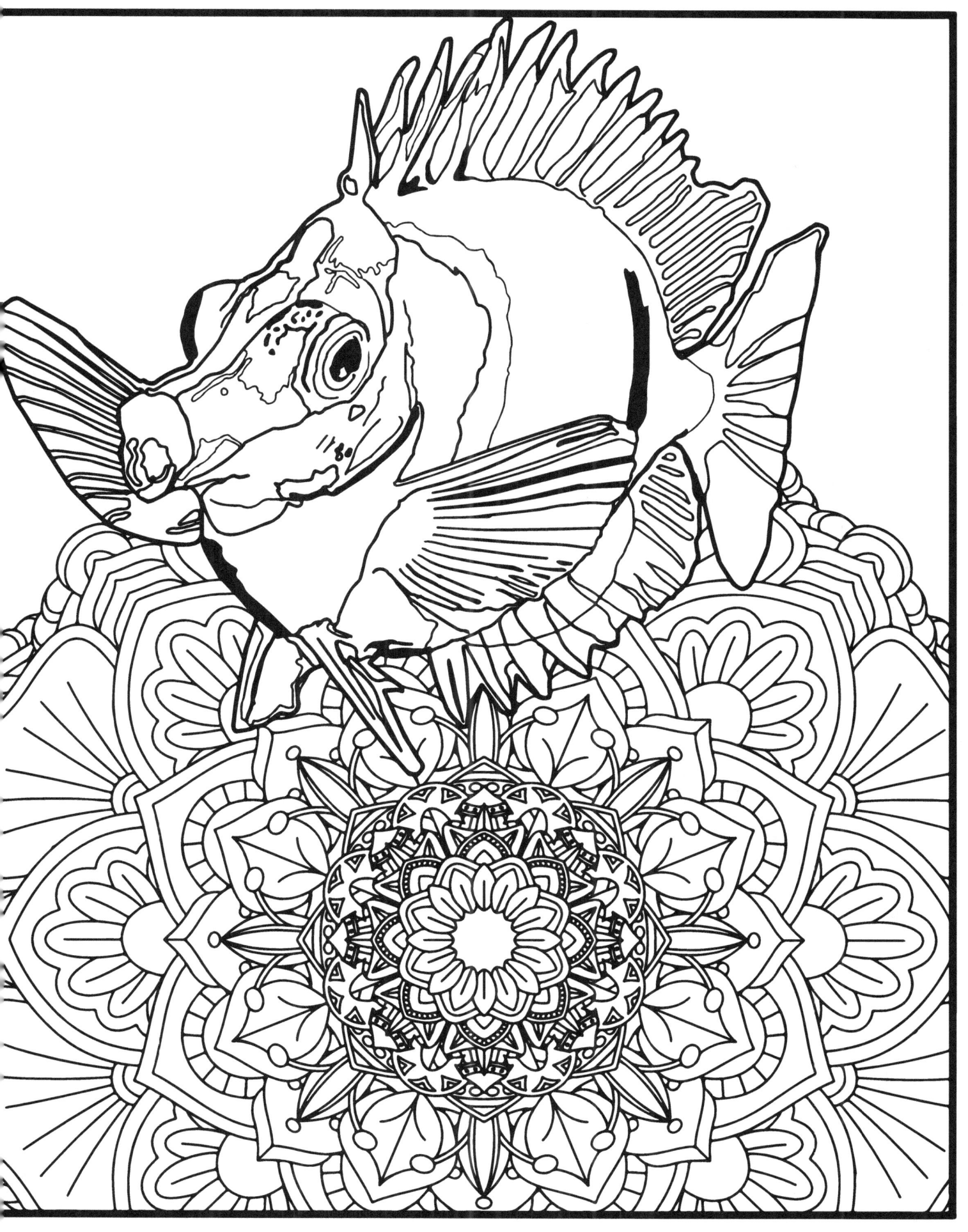

Aquatic Word Search 2

```
E M W V N M P F V W S G K M V U D Q C R
T K E R O H S H X I Q A X V U O W J H U
X T I U E L P Z J C H B B A B L P D J W
H E H Z I E E A F O U N H C Y M X S A P
I S S J W J L W J G S Y N Q P X Y T U H
F D I N K E W Q H B C W T G L Q E K X T
V C F F H V Q M L W N H F C N I L R A M
L U K J L A N F L P D H I Q W U J R L J
D J C T N E G H D T S U N N C W T Z B W
V A O C F C G O A H I A V H P R Y K A R
L P R Z A B G N E M S H U L T B A O T D
D M B I H Z R L A G M I S P T Z E B R P
H S Z Q D C L C U P D E F H Z K R B O A
D H D T X S N D H S I F R E H C R A S C
R C G S Z B R O R S T E K H L N Z M S E
X F H J N A D J C V O V N J E T V V N H
E K S X Y P A U J R X M J A D A T C V A
H K U Y H G H X C U Y V M T Q L D U I I
T R P A D A A A A N H S I F Y B B A R C S
S Z V R T S A V R R C O X V A W P S F Q
```

SHELLS
SHORE
MARLIN
HAMMERHEAD
CRAB
ANGELFISH
ALBATROSS
CONCH
AUK
ARCHERFISH
EEL
CUTTLEFISH
CRABBYFISH
ORCA
ROCKFISH

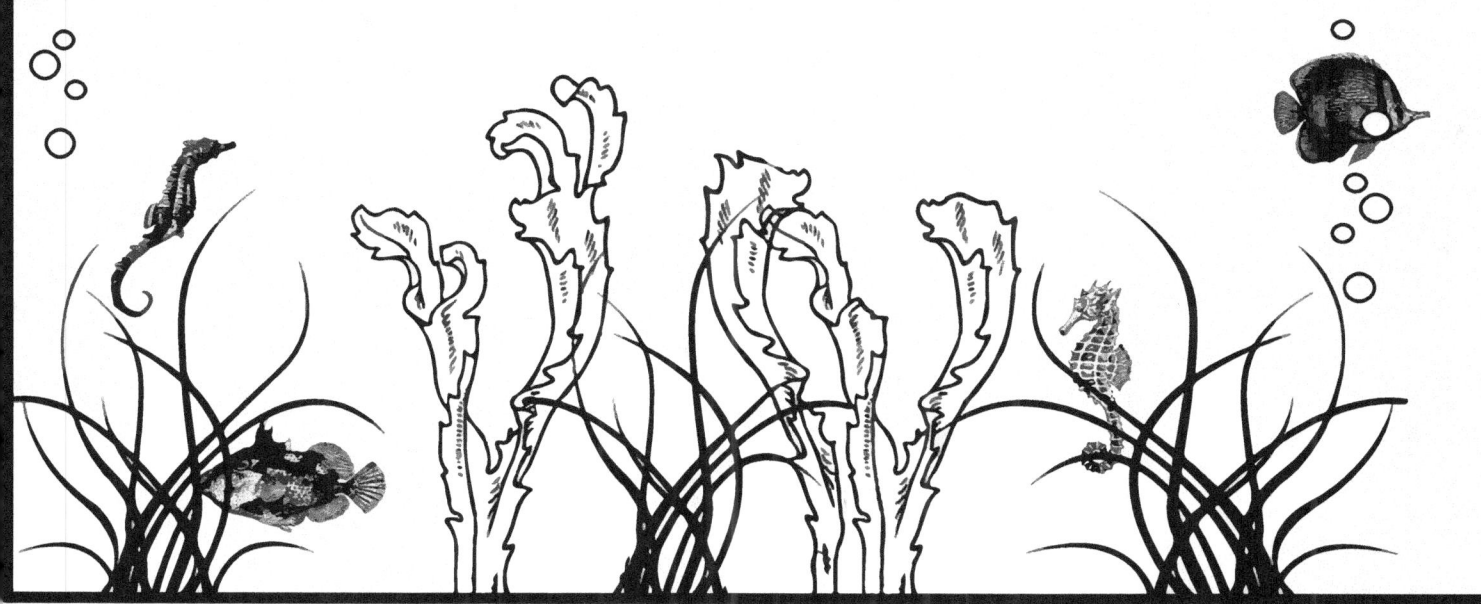

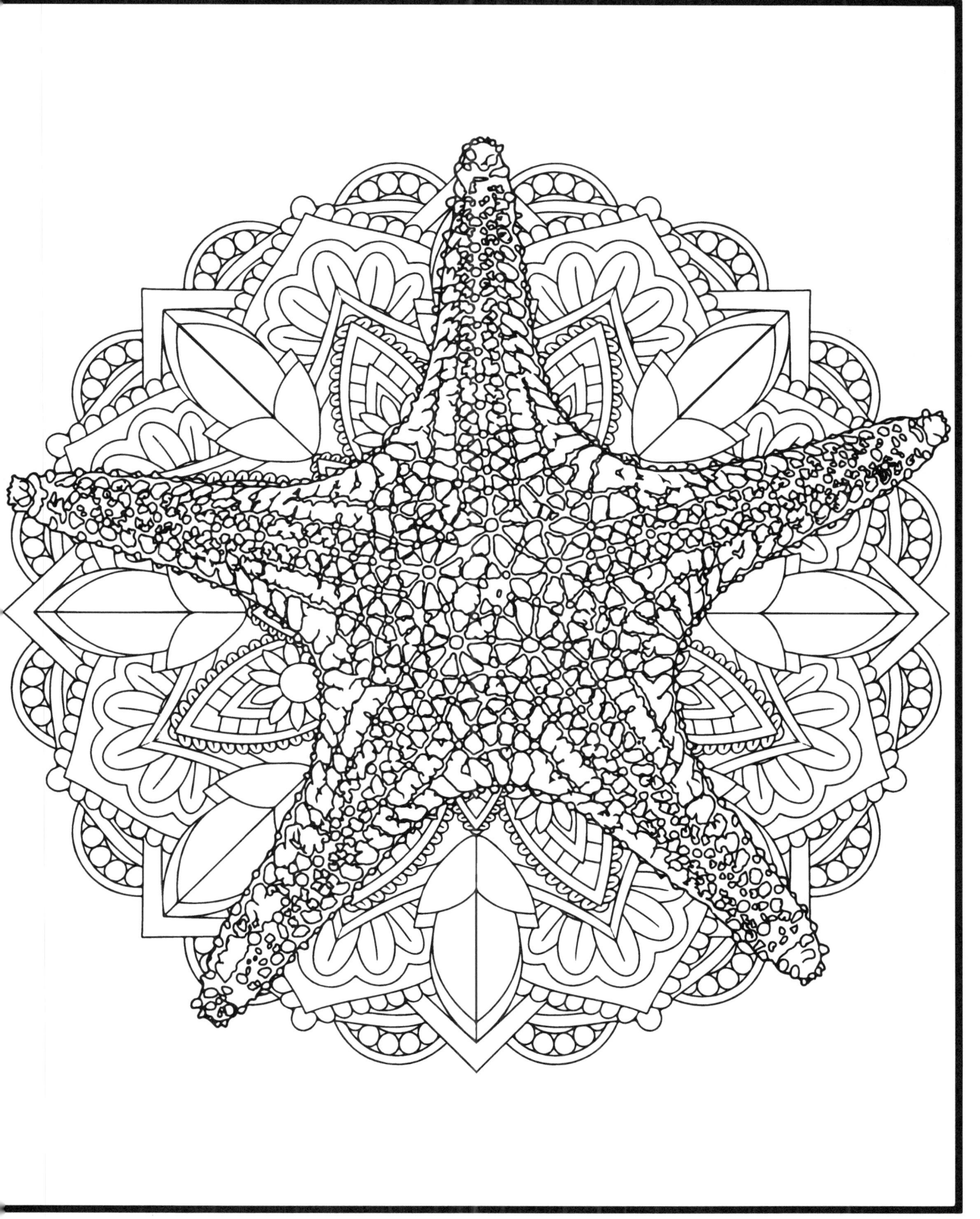

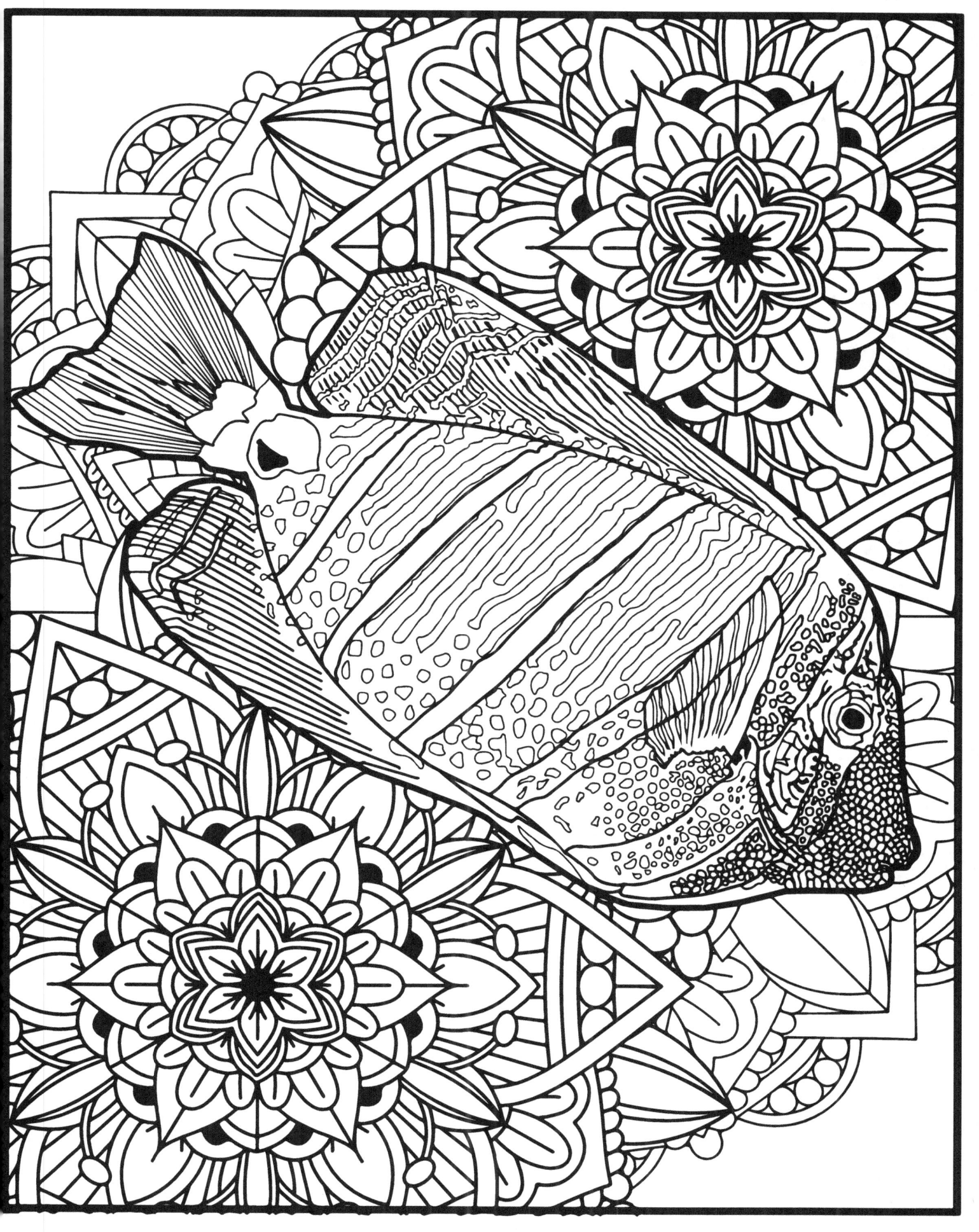

Aquatic Maze 2
Help the fish get the worm

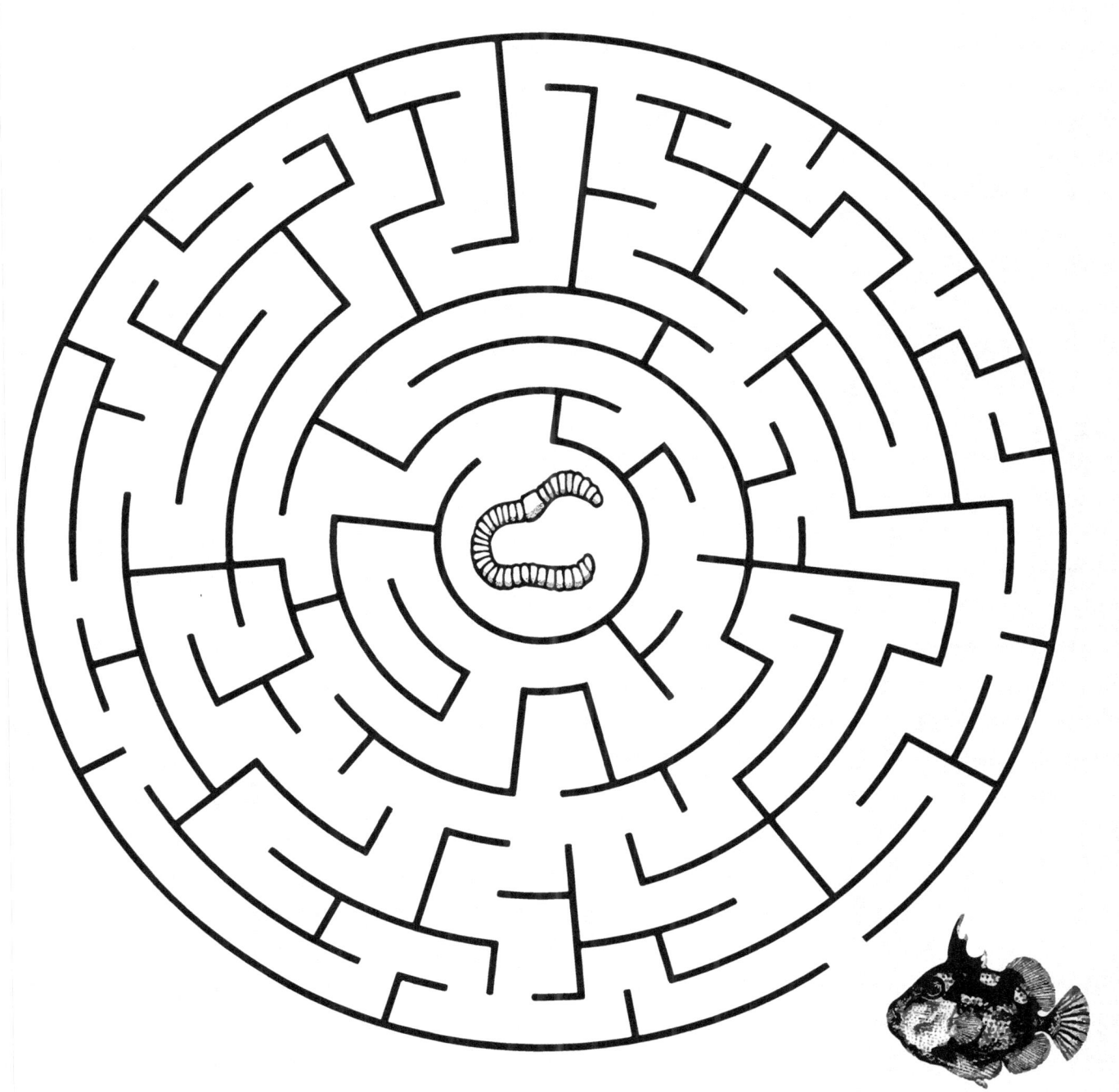

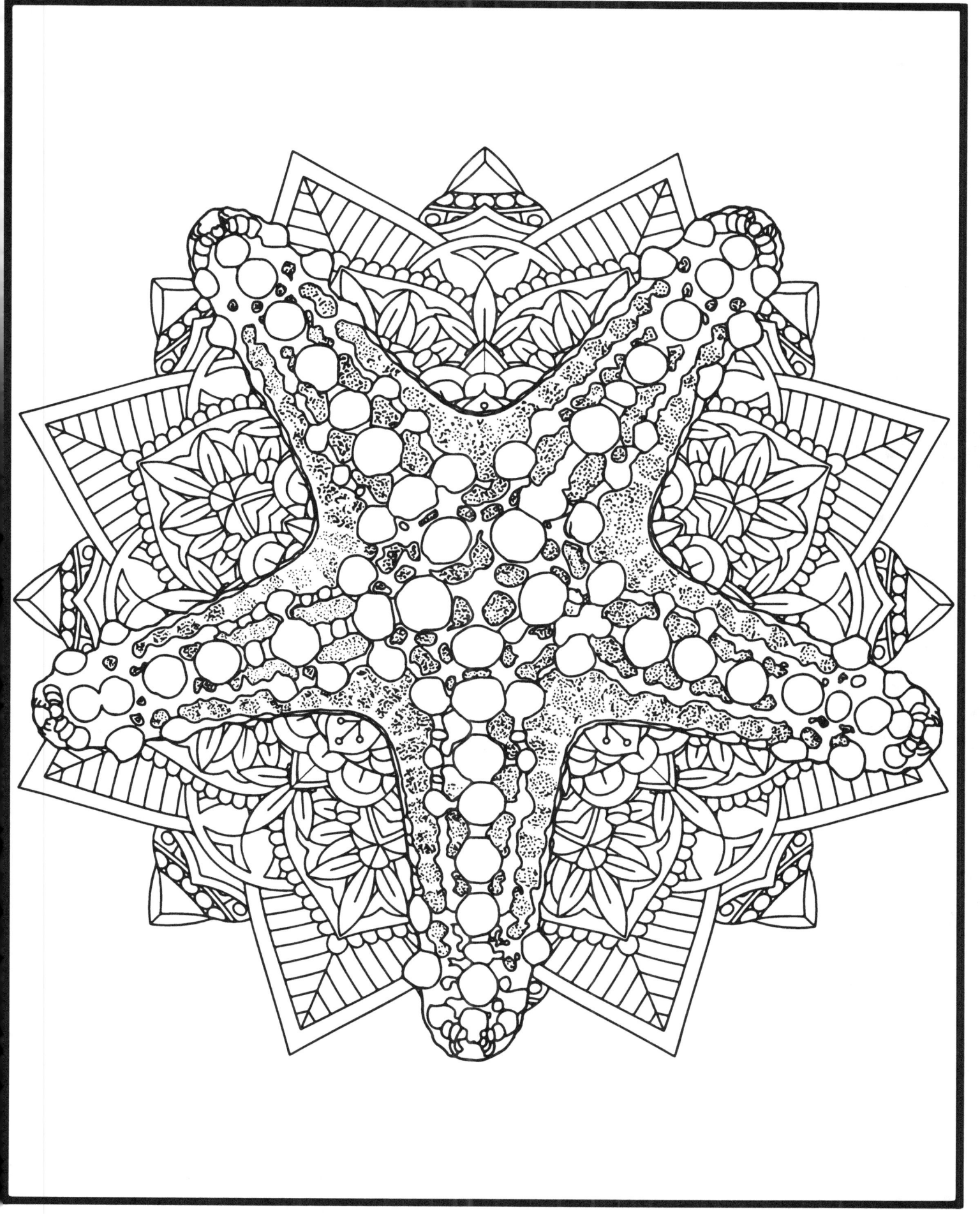

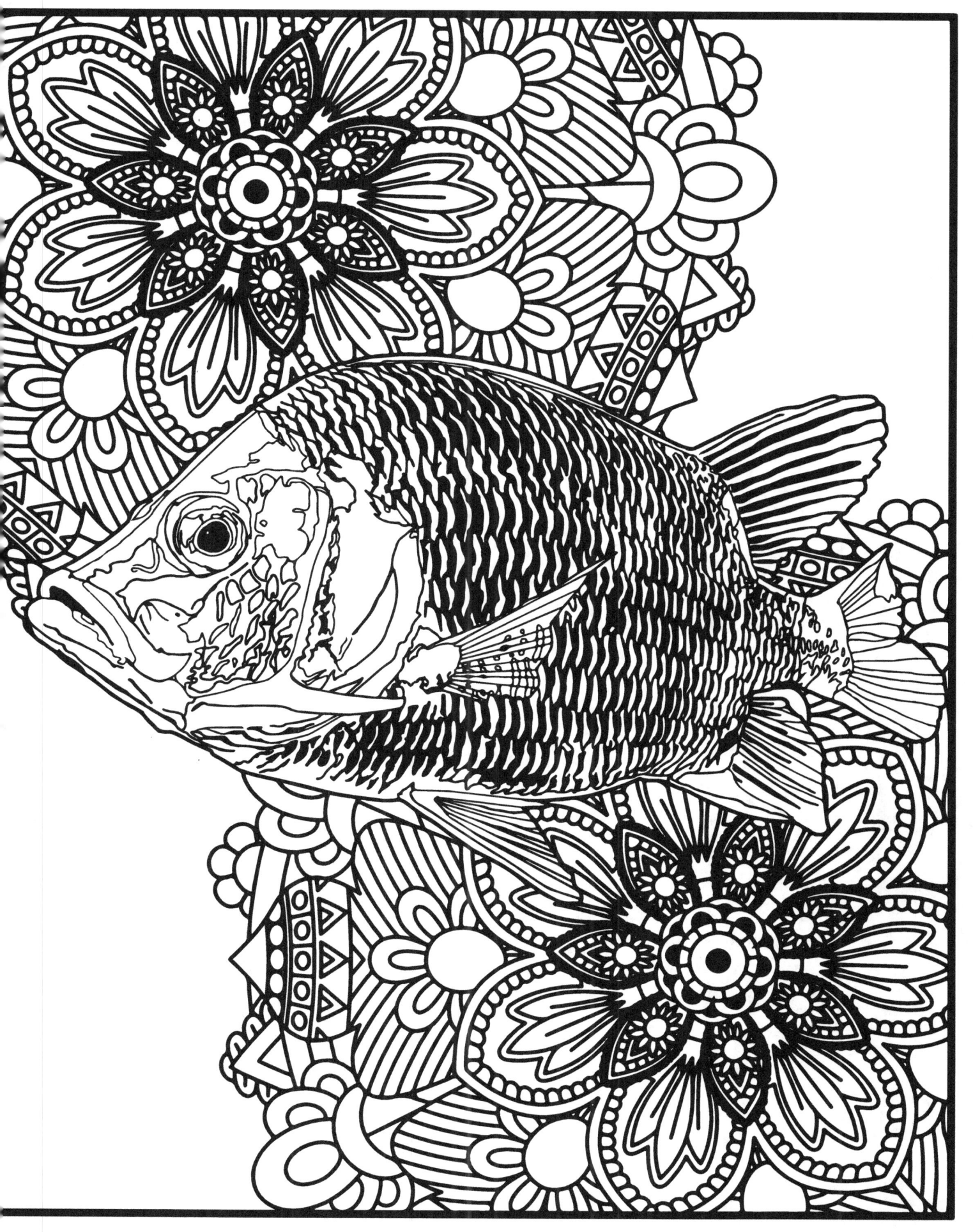

Aquatic Word Search 3

```
D P P T E P M I L U R O Y Y J D I M M Y
H R U W V V Z Y T H A A I I Y A V U D E
C S P K Q O K F L Q E S L B X X W G T A
P K I B F U D M D U V G X Y G R G V J R
L R W F L A S H L I G H T F I S H M T V
J E W Y R B V U E P P J E W O Z M R H X
G F Y Q X E J O K A W Z U N P B F W T T
O F V N G G L H O C I A P M I R H S C J
Q U O S L S E G E H A V V Y X D K Q X H
P P B H D R U R N A A B N H L W R V G A
O H X E O X E I C A I W E I H B I A R A
X E N C E I T L U O B Q X M B Y L A S O
U R X Y F R O V J N P W O C A L L P T O
A R U H V W C E P I S G Q E F L A K I P
S I B S N X M A G R E P U O R G F E G D
C N W F X D E Y S C O R P I O N F I S H
V G I J F J K D H E X Z D B K W O R V T
S S M L Z F K C U D O E G P R F P O P B
H D R K H G Y P R V U G T F P W J R T F
I O R E I J I K F E O U V N W J Y B G T
```

GROUPER
SARDINE
CLOWNFISH
PUFFER
ANGLERFISH
SCORPIONFISH
WAHOO
SEAL
HERRING
FLAMEBACK
FLASHLIGHTFISH
KRILL
LIMPET
GEODUCK
SHRIMP

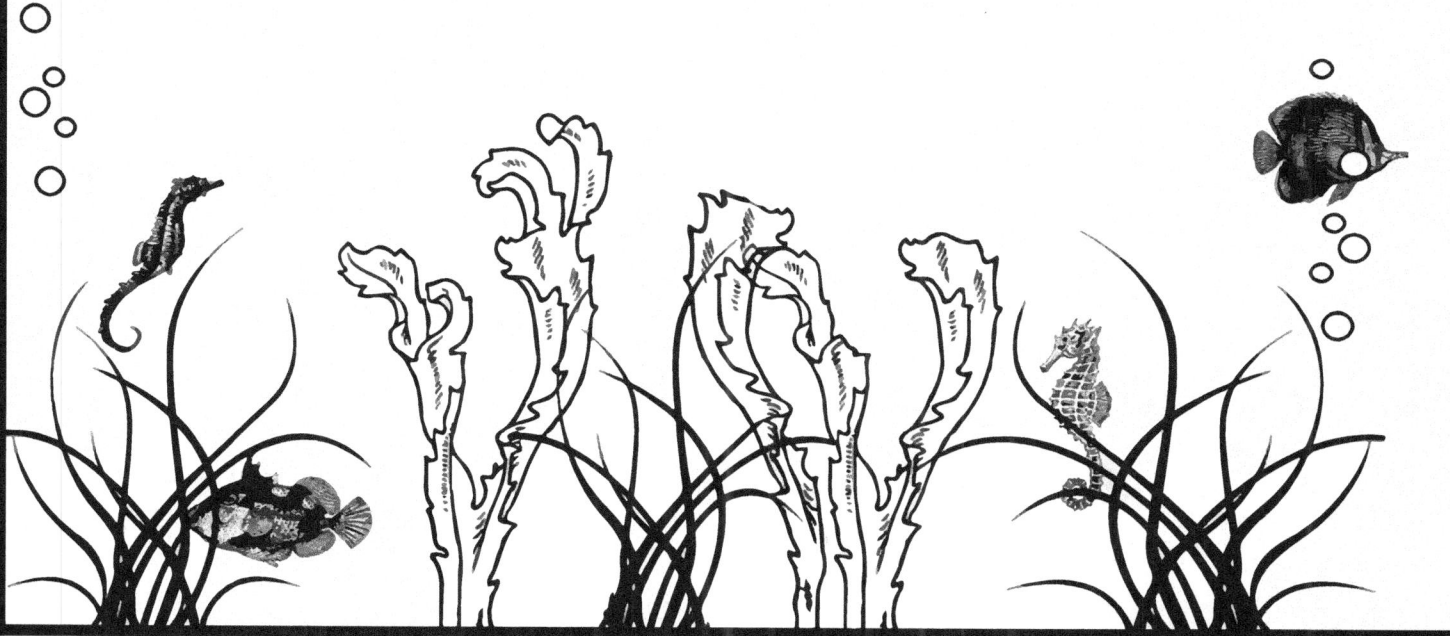

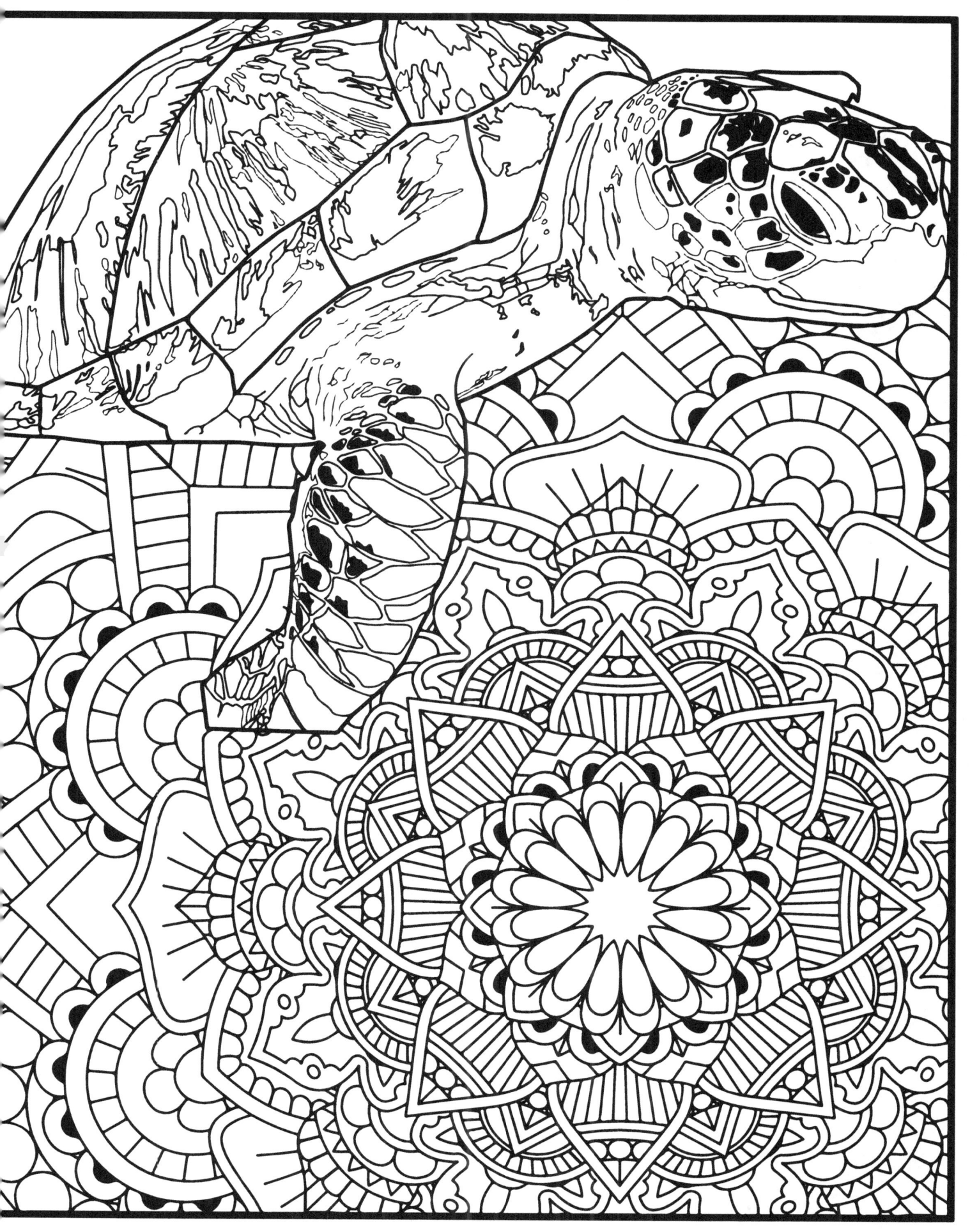

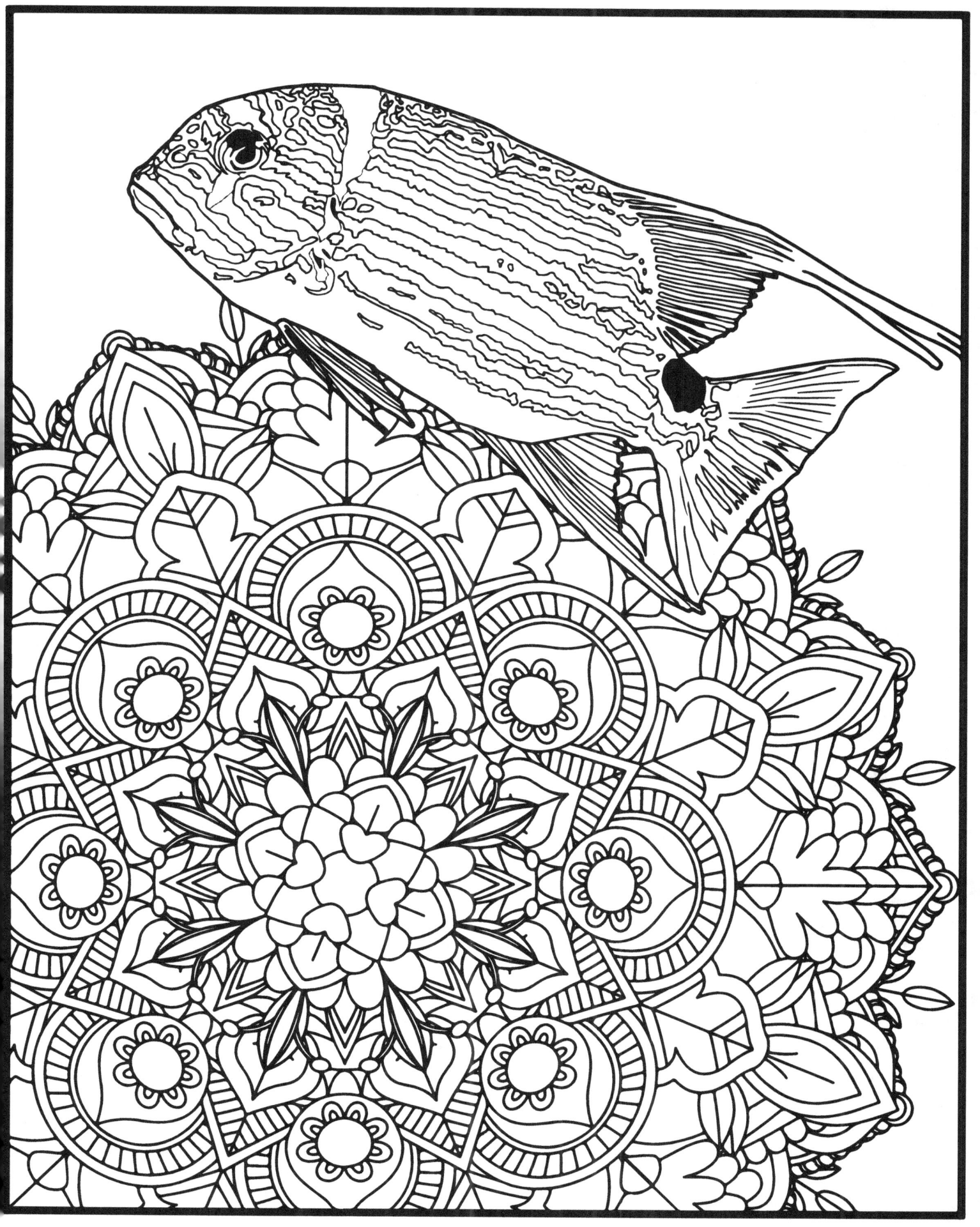

Aquatic Maze 3

Help the Seahorse escape

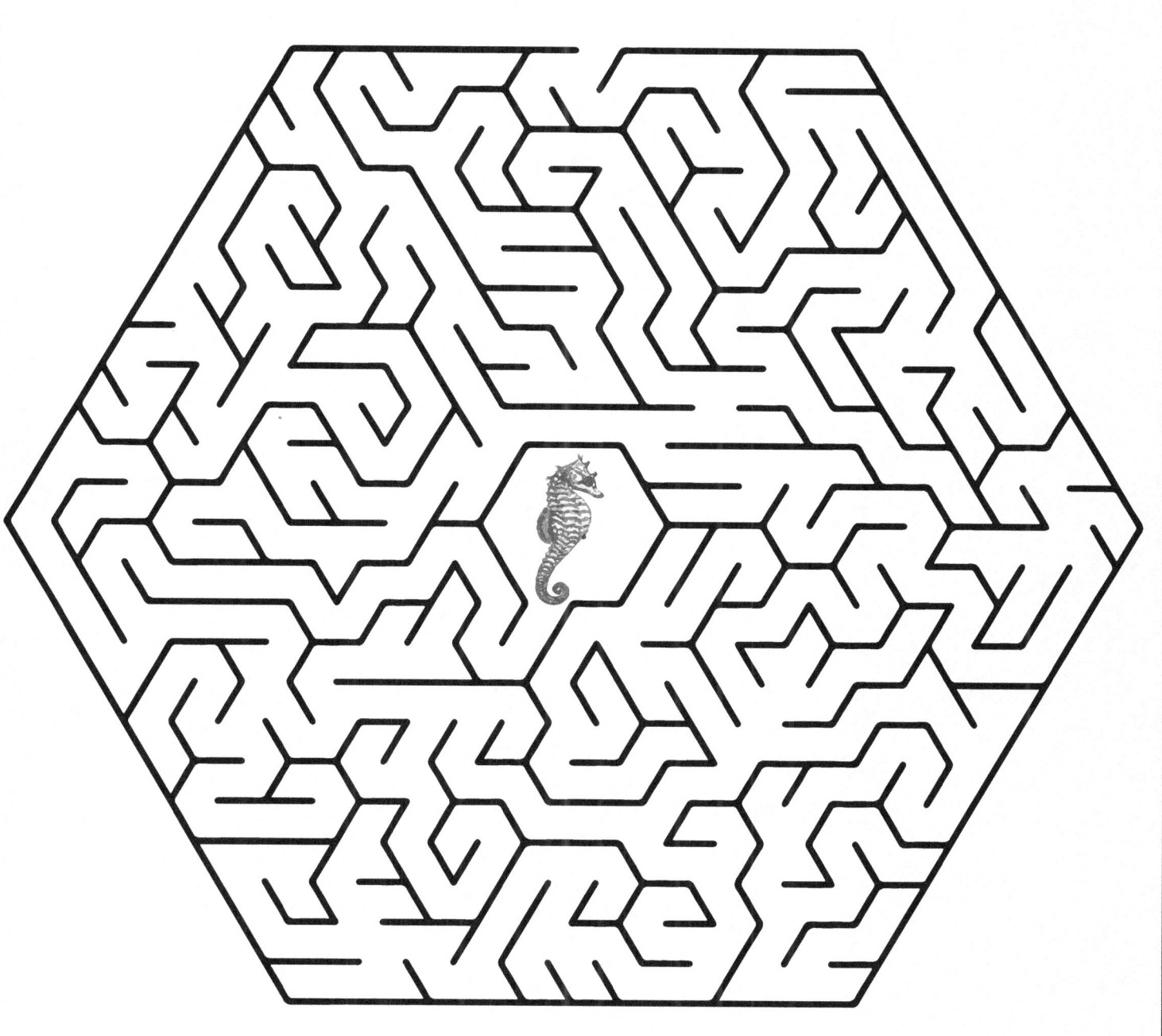

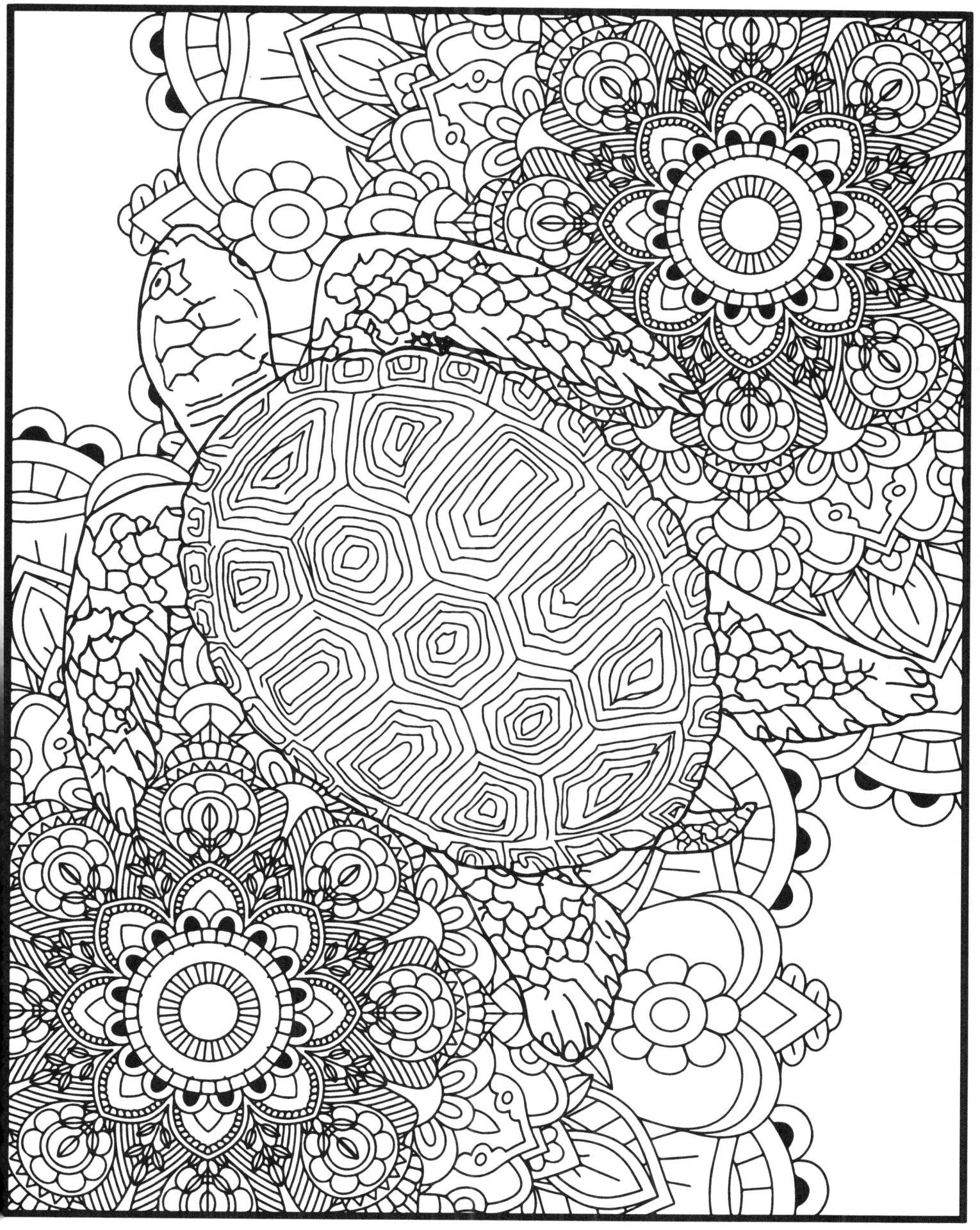

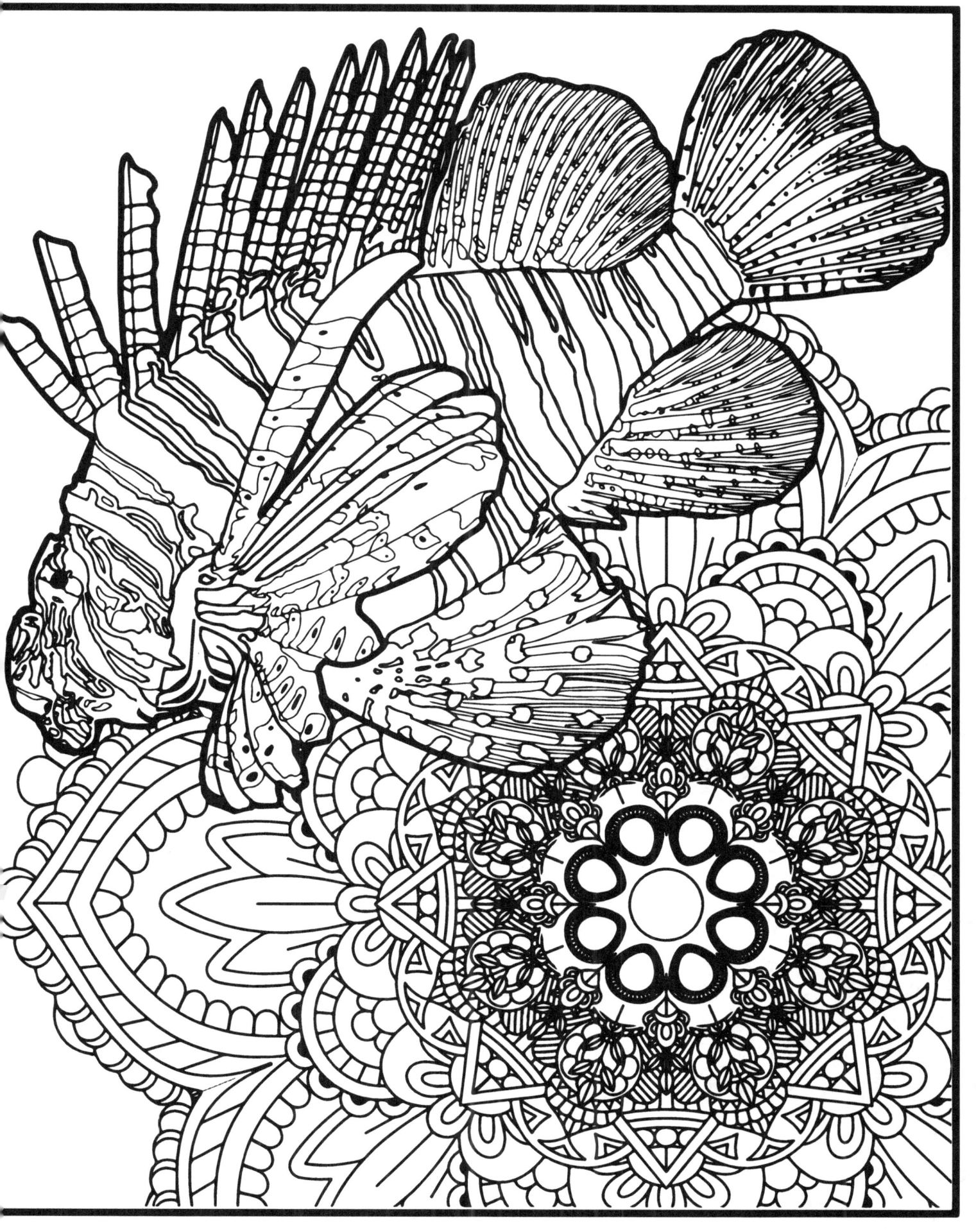

Aquatic Word Search 4

```
N R E T R D E N F O Y S T E R J U H S F
I B A F C P N N Z F Y O X P G Q S N A X
X M Q O Q H I S S K J X Z Q Y M Q X P B
I Y D A W J D W L L F S G T I T U W F Y
T R Q I A U O X X N V B E R R R S X V C
I D H Y Q L R O T T E R Y U Q N M G O Y
I F L Z F B E O F O D R S M A F A Q E O
K J M F E Q L Z Q Y Z U S P Z E N N N R
N K I O B A C L P P A Y M E H V T A U W
S S G F I W A L P F T T S T U M A R B X
H N W H G G N W Z H I T O F M X O W T O
O T D D I H E R C Q F U B P I E K Y H F D
M P A O E J A I A R Q K A S G I E A T N
P R Q N N E B D G P A M L H A J P L O F
B V A Y M M X E O A V Q V P R H S B P U
F A N G T O O T H B L G L P I H R K Z N
O F C L W D N C Y Y P H X F J O R D X T O
B X S B U T T E R F L Y F I S H Q B C T
B C O Z Q U U Y L E D F F I I R W Y V P
X F X M M Y U F F W D S Q K N W I W E G
```

BARNACLE
OYSTER
TERN
STURGEON
KELP
MANTA
FJORD
FANGTOOTH
COD
BUTTERFLYFISH
WOLFFISH
TRUMPETFISH
NARWHAL
OTTER
VAQUITA

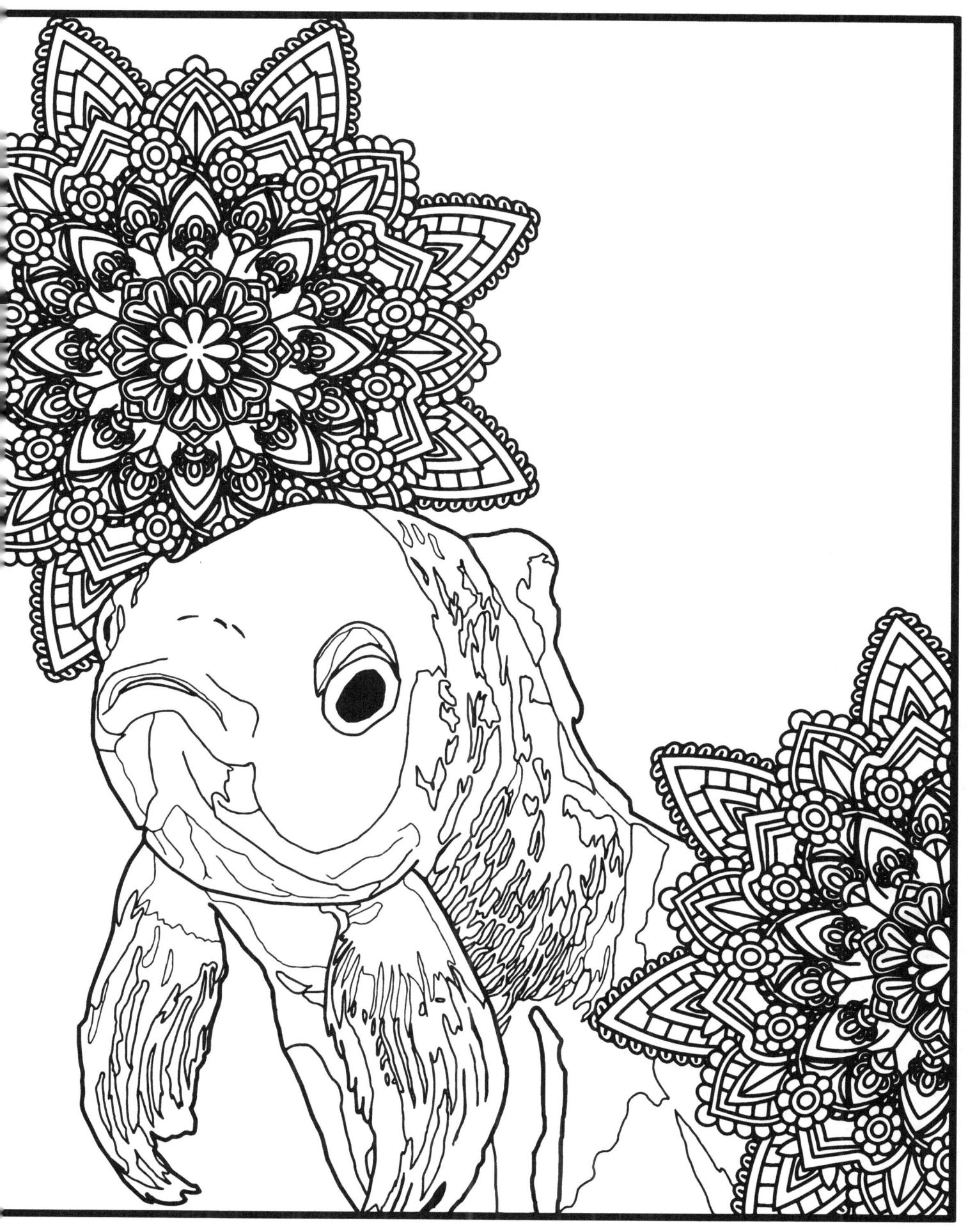

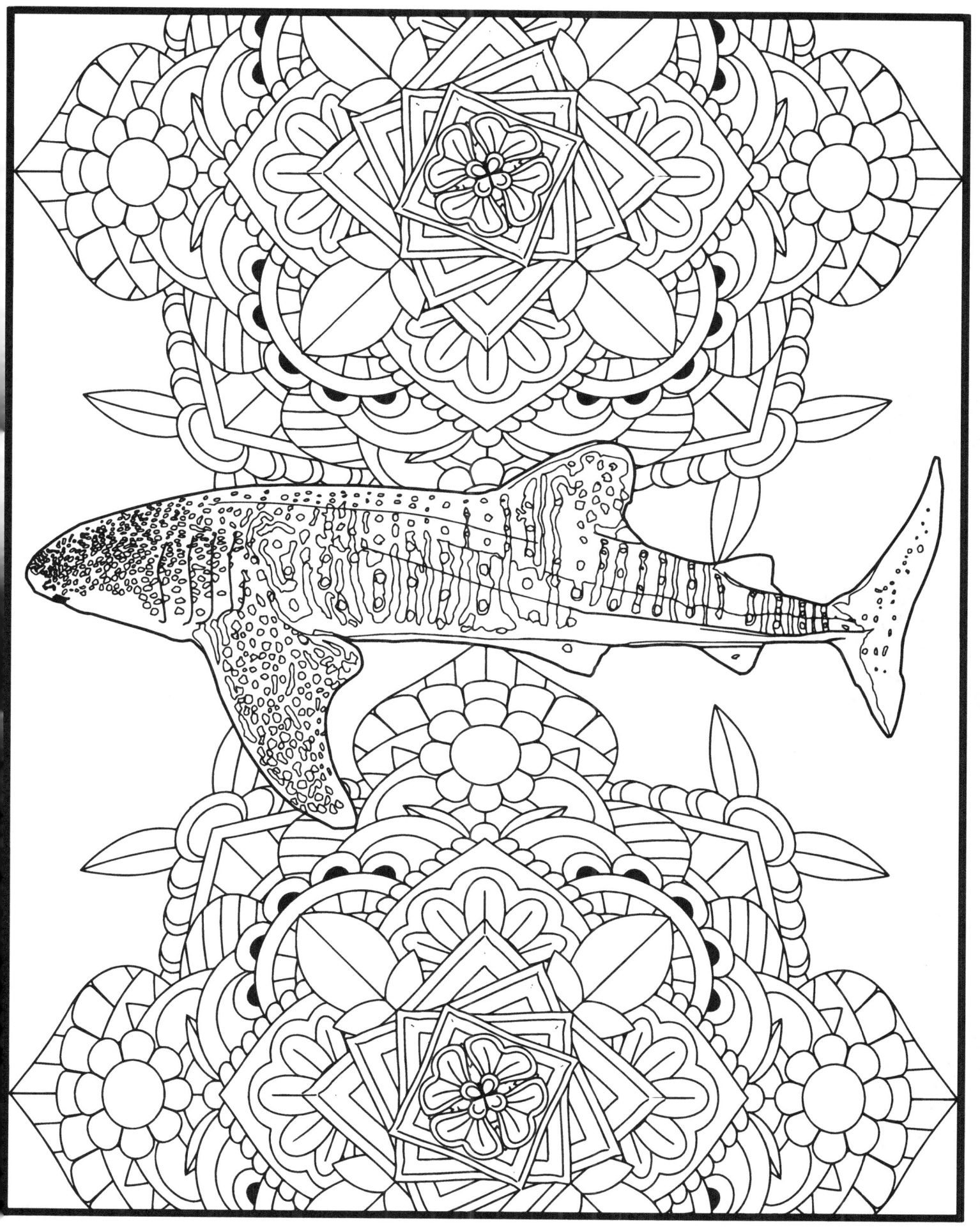

Aquatic Maze 4
Help the fish to the other side

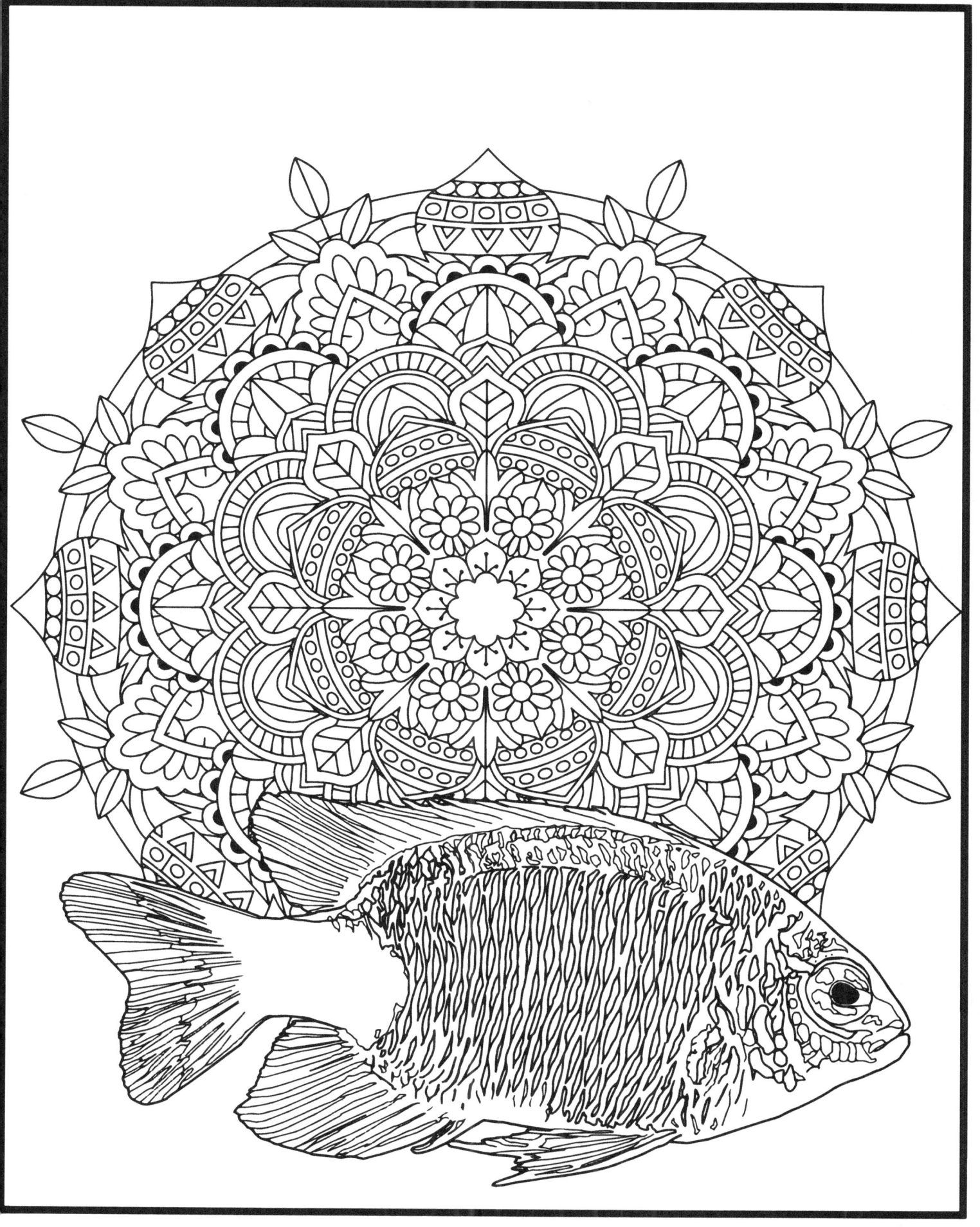

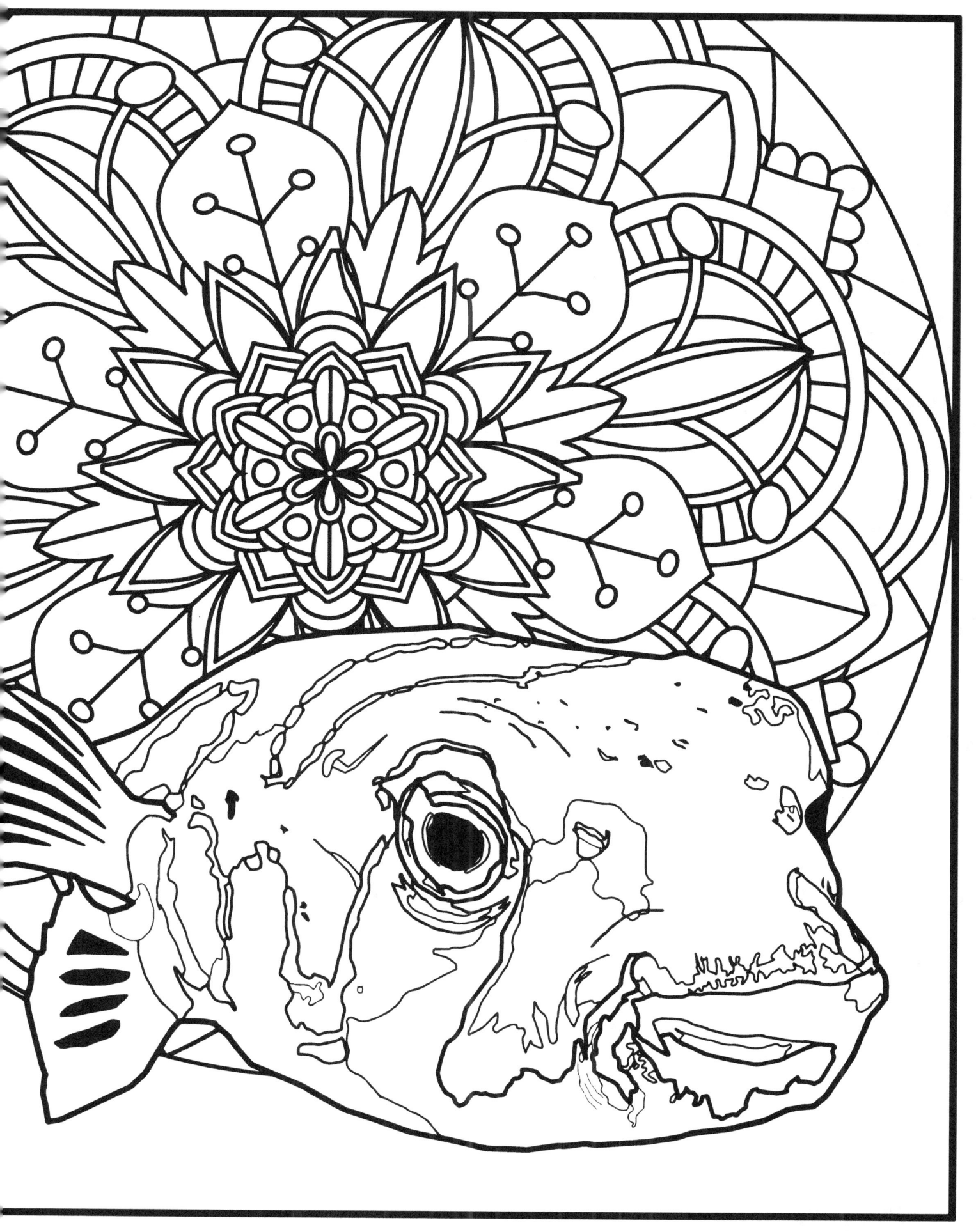

Aquatic Maze 5
Help the fish find a way out

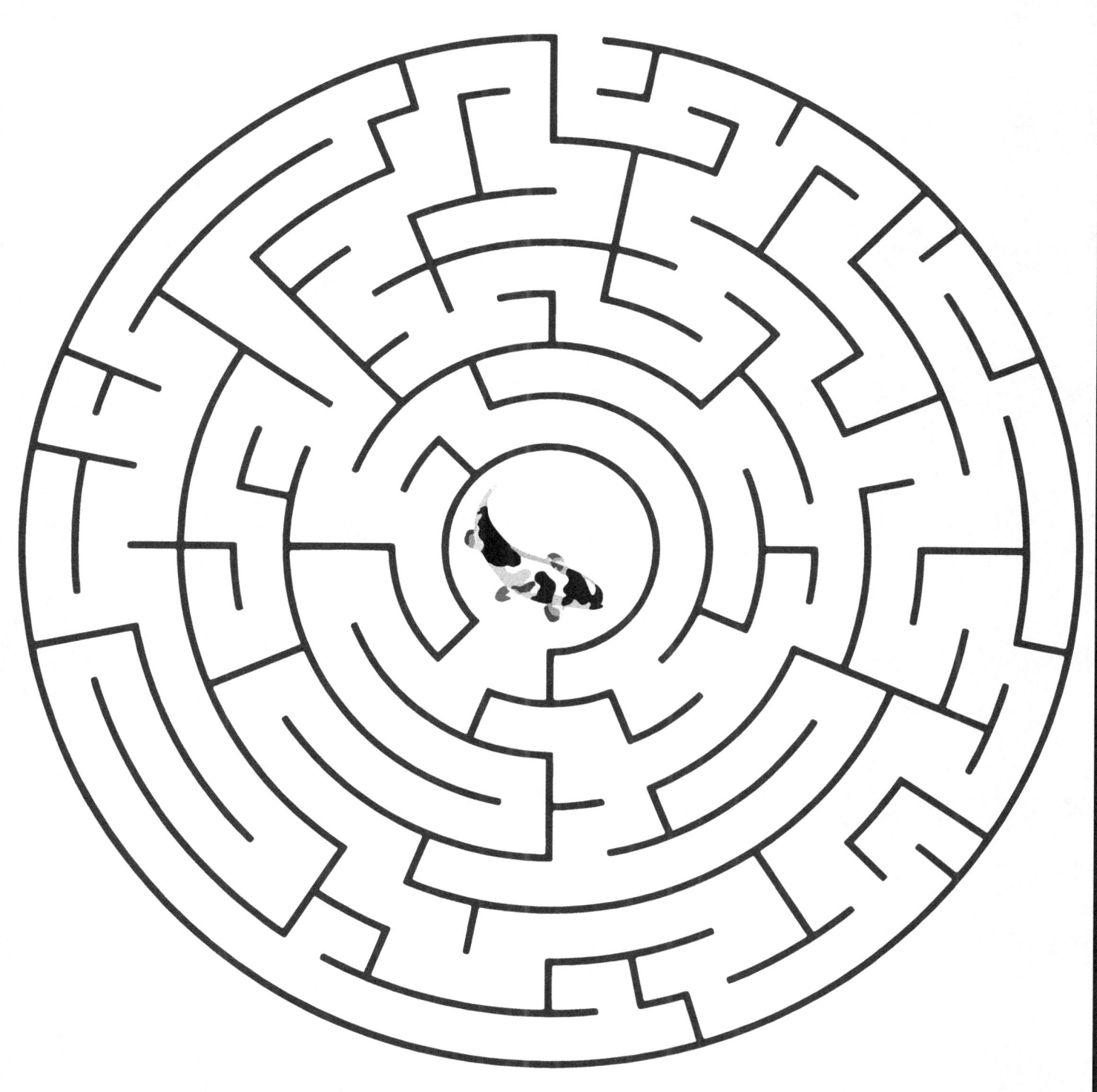

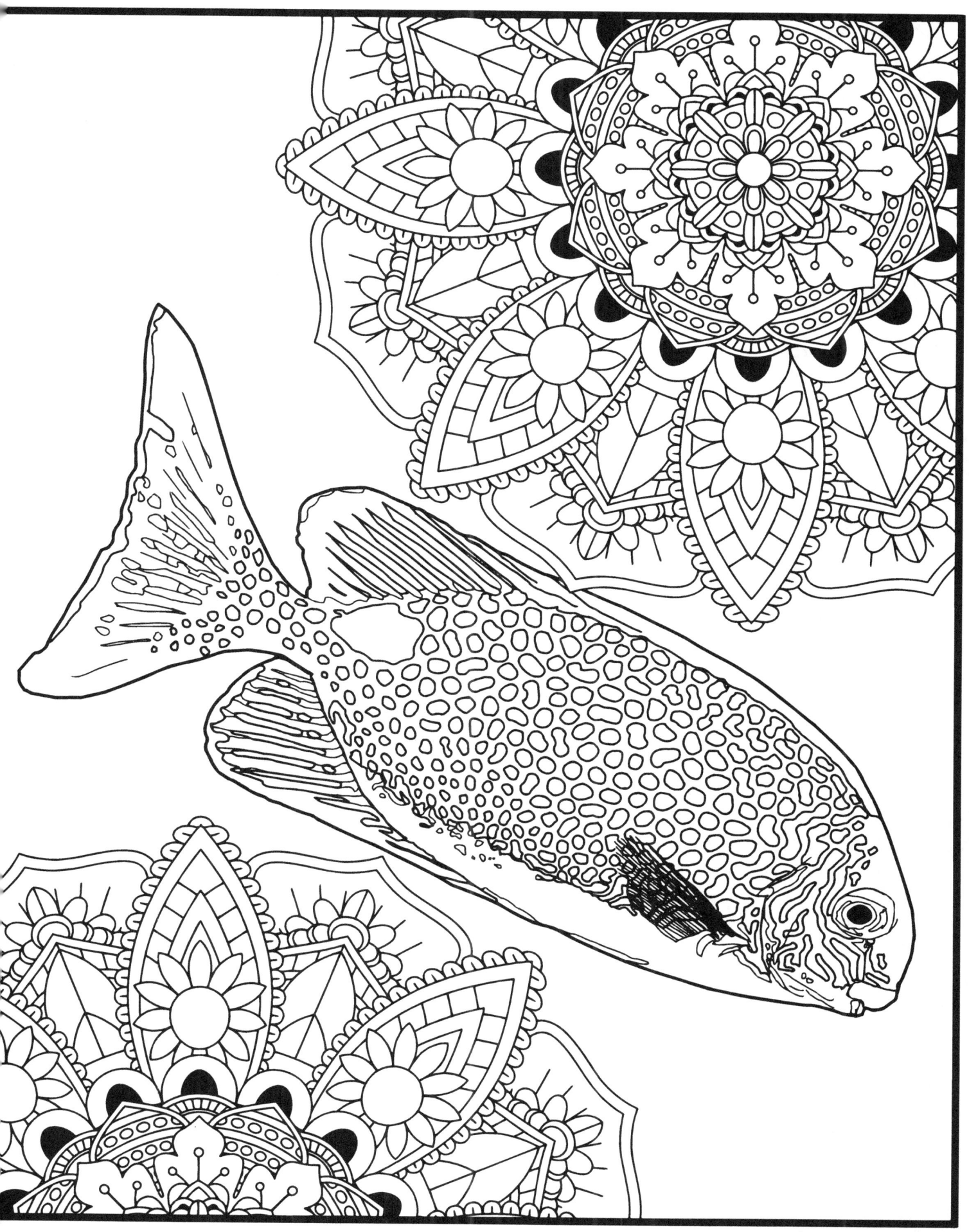

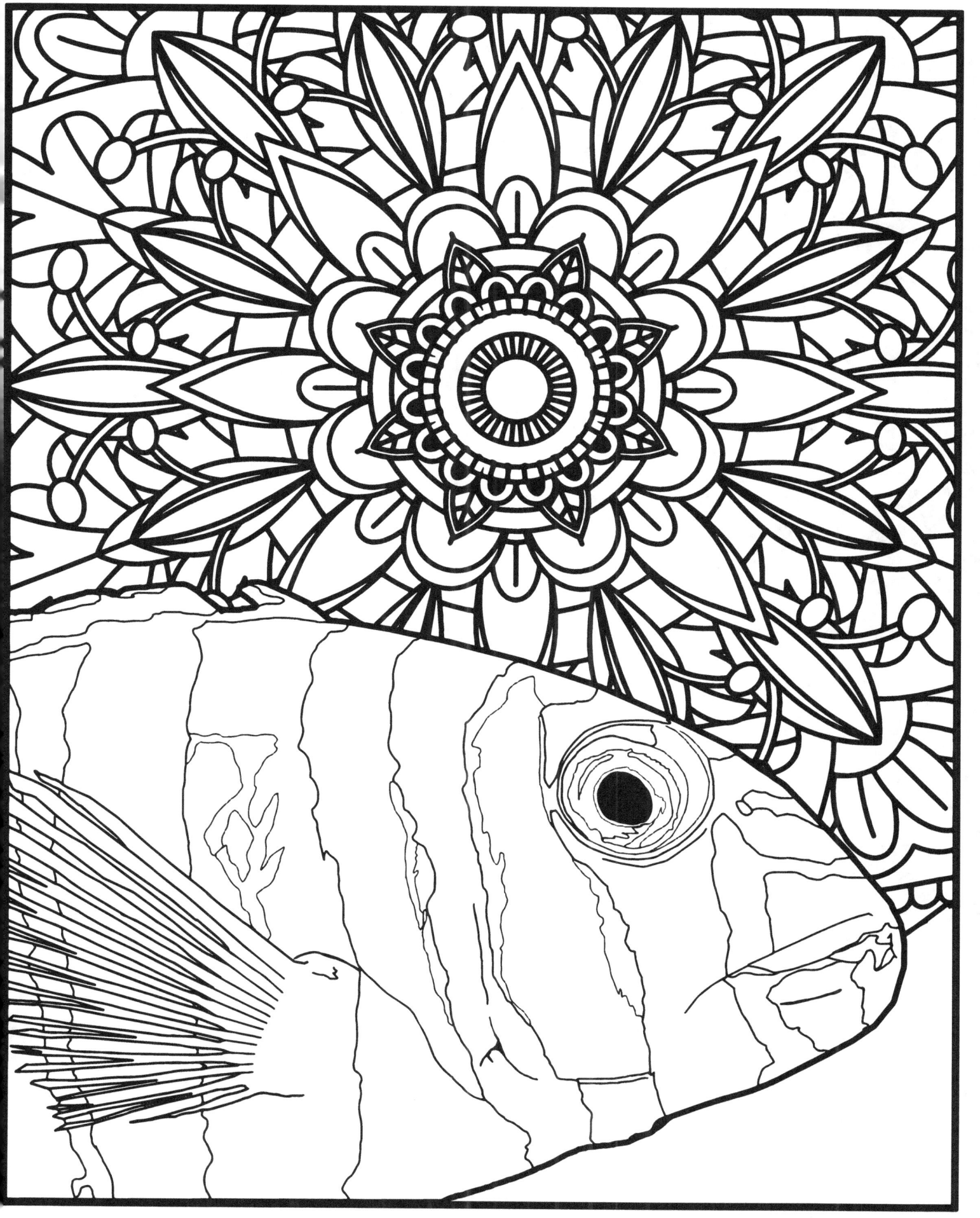

Aquatic Maze 6

Help the Seahorse find his friend

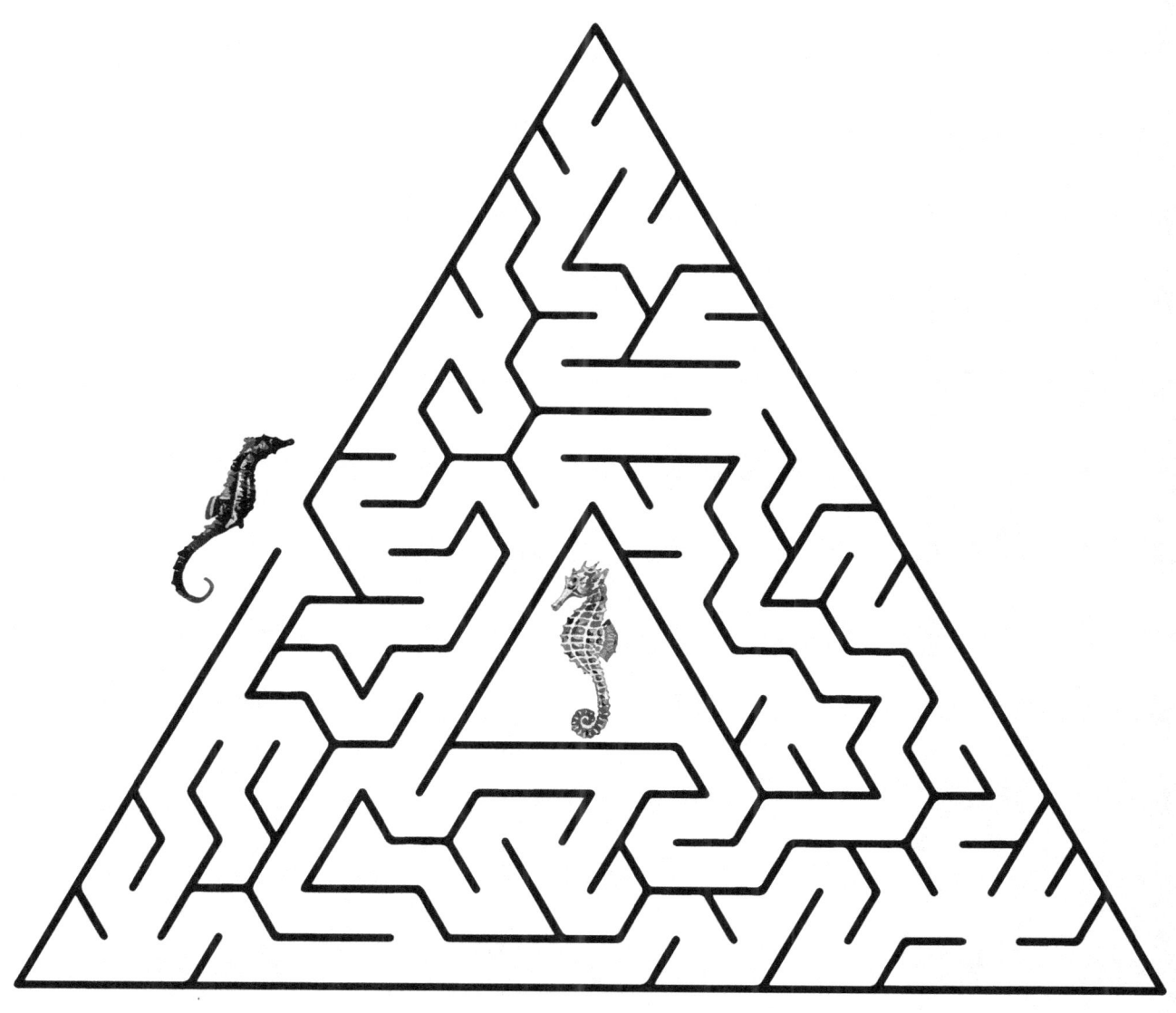

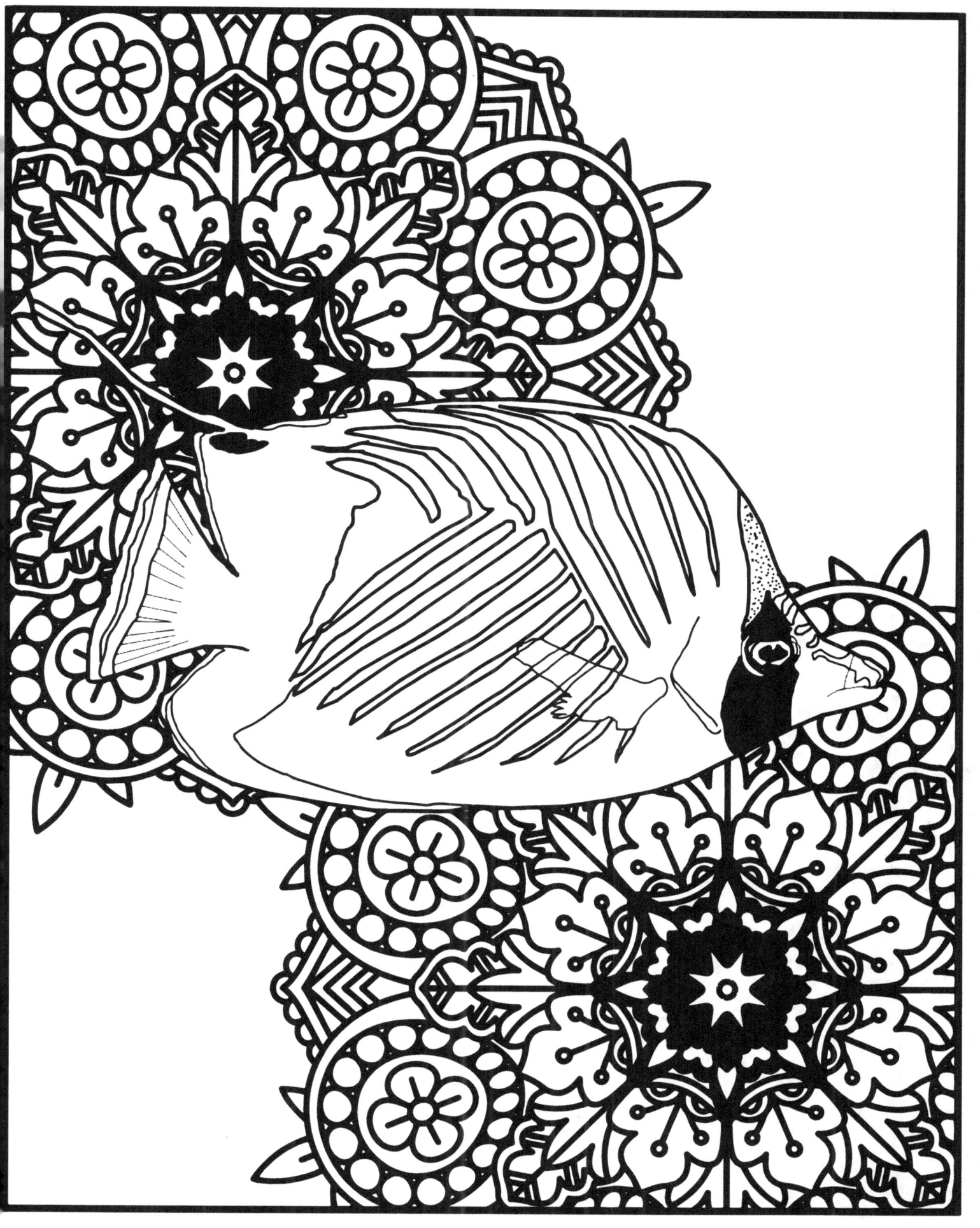

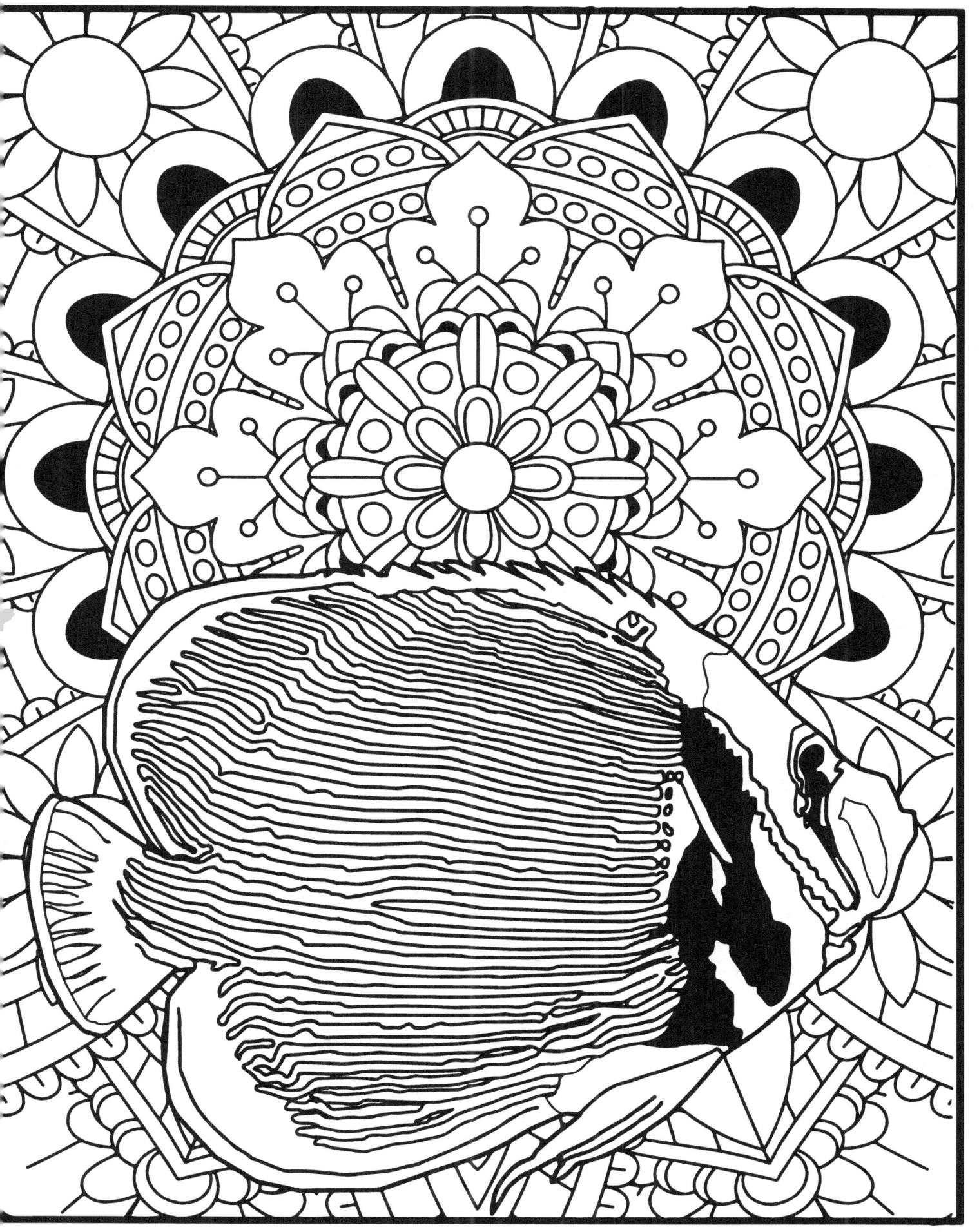

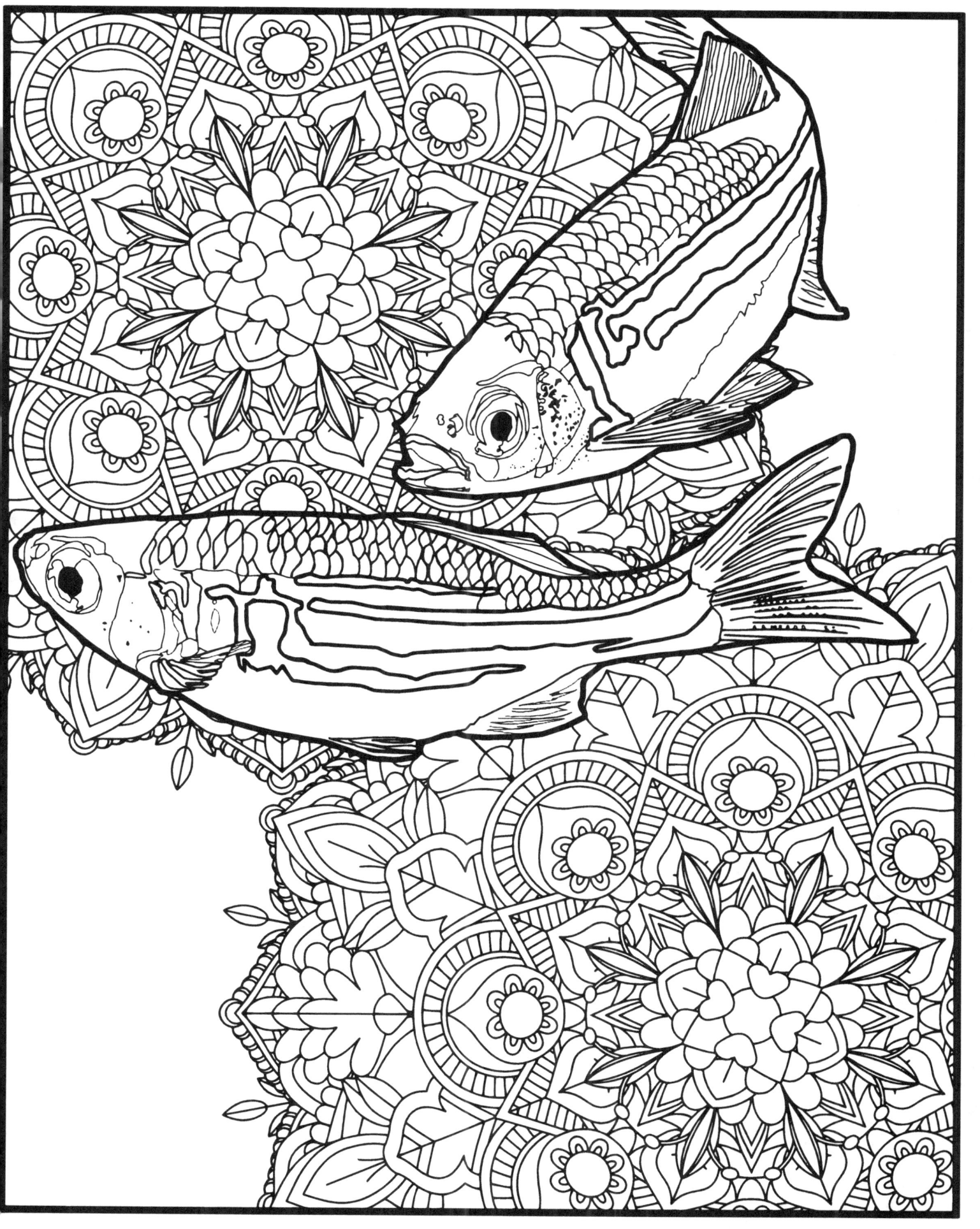

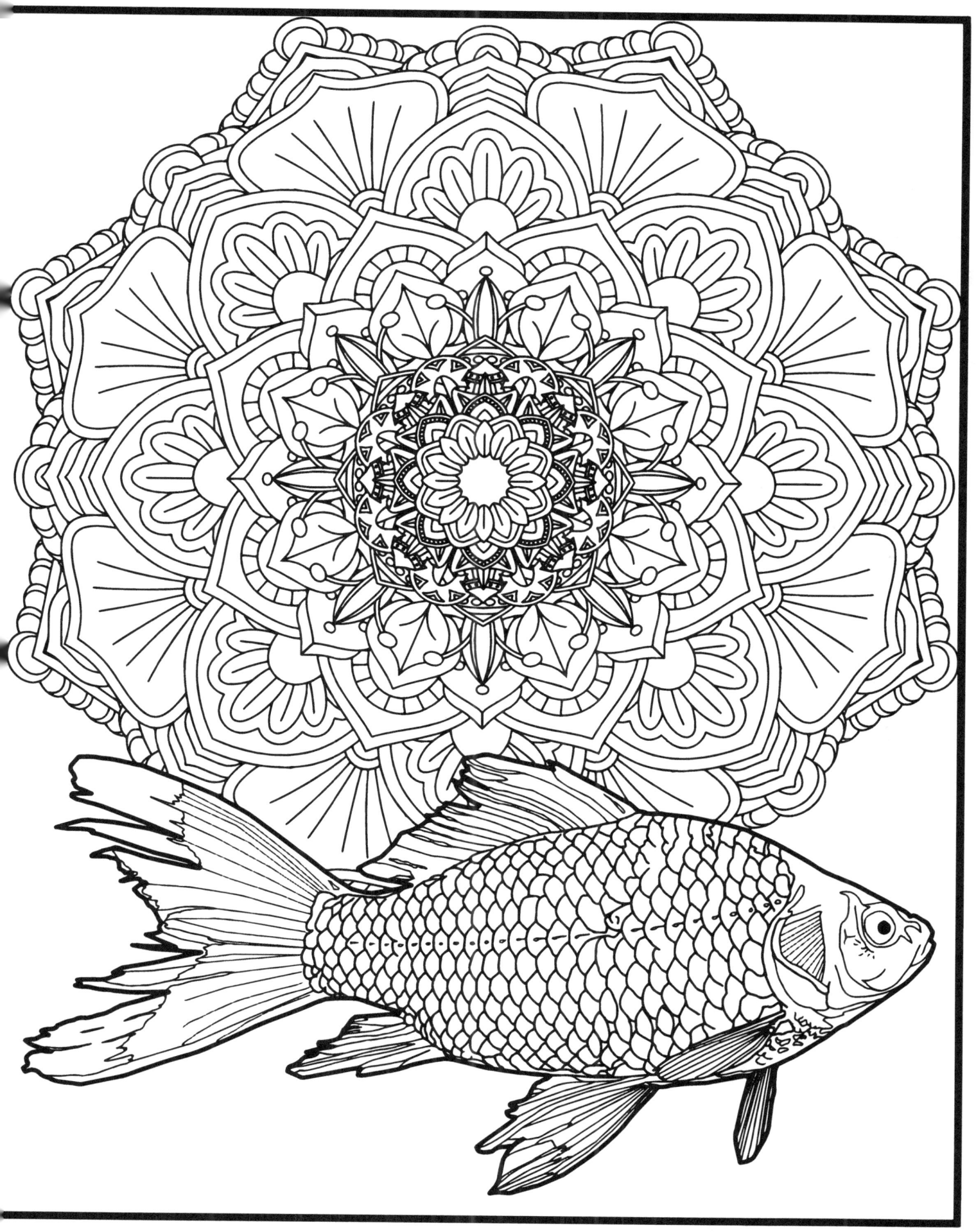

Test Pallet Page

Use this page to test colors

Test Pallet Page

Use this page to test colors